展示空間設計
與
繪製應用

商展×時裝秀×藝廊×博物館
全方位空間手繪技法解析

王育新——編著

目錄

5 展示空間單體表現

6　簡單空間表現

7　展示空間線稿表現

8　展示空間表現

9　作品賞析

1
手繪前的準備

　　在高科技盛行的時代，眾多設計師已經毅然「投奔」了小小的鼠標。必須承認，一些高科技設計工具的出現確實為設計帶來了很多的便利，但是有些設計師只顧著盲目地尋求捷徑，忽視了手繪，事實上，手繪可以把創意表現得更細膩生動，設計師可以隨心所欲地表現自己的創意，這是電腦繪圖所無法比擬的。因此，有必要在這裡為廣大設計師們強調一下手繪的重要性。在學習展示空間手繪表現之前，本章的重點內容是介紹展示空間設計的概念與手繪基礎工具知識。

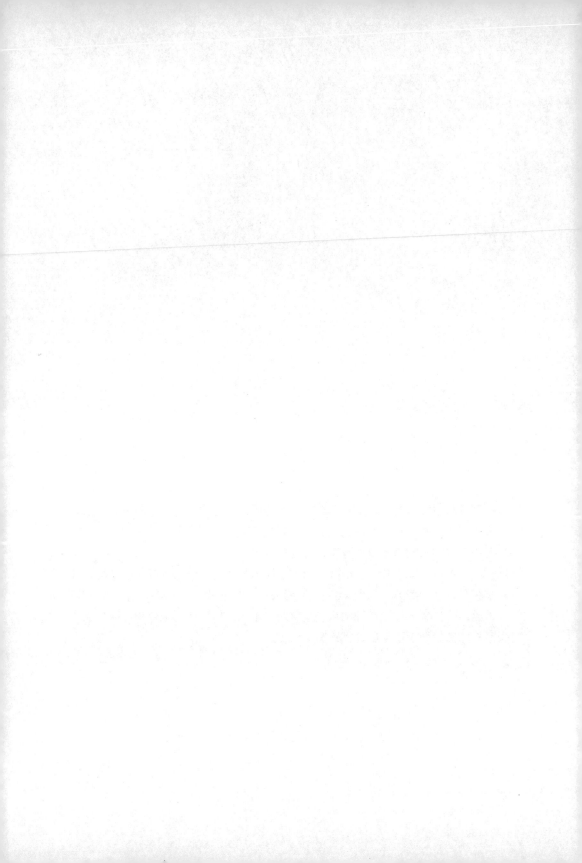

1.1 了解展示空間設計表現的內涵與重要性

先要了解展示空間設計的概念，然後才能用手繪更好地去表現它。下面講解展示空間設計的內涵與重要性（圖 1-1、圖 1-2）。

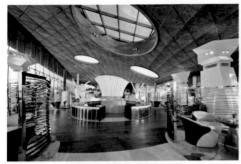

圖 1-1 展館空間欣賞

圖 1-2 展廳空間欣賞

1.1.1 展示空間的內涵

展示設計（Display design）是一門綜合藝術設計，其中最重要的部分就是合理安排展示空間，它的主體為商品。展示空間是伴隨著人類社會政治、經濟的階段性發展逐漸形成的，它是指在特定的時間和空間內，運用藝術設計語言，透過對空間與平面的精心創造，使其產生獨特的空間範圍，不僅含有解釋展品宣傳主題的意圖，而且能使觀眾參與其中，達到完美溝通的目的。對展示空間的創作過程，我們稱之為展示設計。

簡單地說，展示設計是一種「配合演出」的設計，展示設計在設計時要先了解「被展示的物件或概念」後，找出要表達的主題，然後將該「主題」以展示裝置加以渲染、詮釋，來完成這次設計。設計時，所設計的展示裝置本身是否精彩並不是重點，反而是該展示具、展示裝置完成後，「被展示的物件或概念」是否因此而精彩，才是重點。展示設計的元素包括現場時間、可用空間、運動，流動性是展示設計整個空間最大的特點（圖 1-3）。

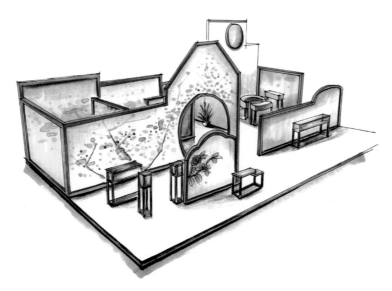

圖 1-3　家具展廳手繪效果圖欣賞

1.1.2　展示空間的類型

　　展示空間可以簡單地分為室內展示空間與室外展示空間兩種，可以根據空間構成的不同將展示空間分為開敞展示空間、封閉展示空間、動態展示空間、靜態展示空間、虛擬展示空間、實體展示空間六種（圖 1-4）。

1. 開敞展示空間：開敞展示空間與周圍的空間融合在一起，私密性比較小，可以擴大人們的視野，空間明亮、寬敞，是開放式的。

2. 封閉展示空間：與開敞展示空間是相對而言的，在視覺、聽覺方面都有很強的隔離性，整個空間與外界是隔開的，安靜、不被外界干擾，具有很強的私密性與安全性。

3. 動態展示空間：整個空間是流動的，空間的構成富於變化和多樣性，具有動態的節奏感，展示空間裡的燈光、音樂、人的活動創造了動感。

4. 靜態展示空間：靜態展示空間是封閉式的，燈光比較柔和，色彩比較淡雅，相對動態空間來說比較穩定。

5. 虛擬展示空間：虛擬的空間沒有具體的實物，而是採用工業和科技方法造成超現實的空間效果，人們看到的是視覺實形。

6. 實體展示空間：與虛擬展示空間對立，有具體的實物展示。

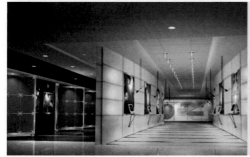

圖 1-4　不同類型展示空間欣賞

1.1.3　展示空間設計與表現的重要性

　　展示空間設計為人們提供了較好的資訊傳播方式，可以豐富人們的文化內涵和滿足審美的需要。展示空間設計與表現不僅僅是結果，更是一種過程，一種特定動態的思維過程，充滿了個性與創造力。設計手繪效果圖表現是設計師在設計時，思維最直接、最自然、最便捷和最經濟的表現形式。它可以在設計師的抽象思維和具象的表達之間進行即時的交流和回饋，使設計師有可能抓住轉瞬即逝的靈感火花。設計手繪表現是培養設計師對於形態分析理解和表現的好方法，是培養設計師藝術修養和技巧的有效途徑。

　　在電腦繪圖成為主流的今天，設計手繪表現更是設計師激烈競爭的法寶。在設計構思時快速抓住大腦中的靈感，進行形象的推敲，這是電腦軟體無法做到的。加強手繪練習可以提高設計師的藝術修養，是優秀設計師應具備的功夫（圖 1-5）。

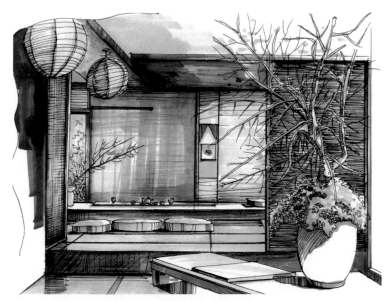

圖 1-5　茶室空間手繪效果圖欣賞

1.2　手繪工具的選擇

手繪工具是設計師手繪表現不可或缺的法寶，首先要了解它，才能更好地使用。

1.2.1　黑白表現筆

黑白表現筆即畫黑、白線時用的筆，常見的如鉛筆、鋼筆、中性筆、代針筆、草圖筆等。

1.鉛筆

鉛筆用來繪圖比較容易修改，一般初學者都要用鉛筆來繪製底稿，可以選用自動鉛筆，比較方便（圖 1-6）。

2.鋼筆

鋼筆有普通鋼筆和美工筆兩種，普通鋼筆的筆尖是直的，美工鋼筆的筆尖是彎曲的，它們都可以繪製出粗細不同的線條，用起來比較流暢。但美工筆可以畫出更粗的線條，它是設計師常用來勾勒快速草圖的工具之一（圖 1-7、圖 1-8）。

13

3. 中性筆

中性筆大家用得比較多，它實惠、方便，畫線條比較流暢（圖 1-9）。

4. 代針筆

代針筆常用來繪製比較細的線條和畫面的局部細節，是手繪表現中最常用的工具（圖 1-10）。

5. 草圖筆

草圖筆又稱「速寫筆」，是設計師勾勒設計方案草圖用的筆，它的特點是運筆流暢，畫圖後筆跡快乾，深受業界人士喜愛（圖 1-11）。

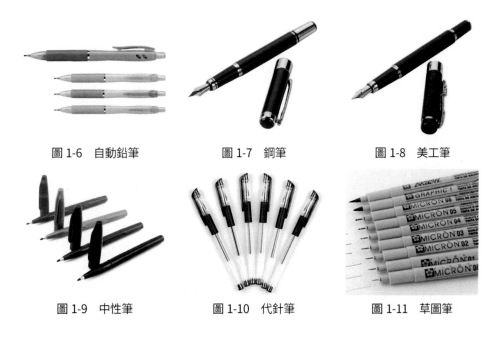

圖 1-6　自動鉛筆　　　　圖 1-7　鋼筆　　　　圖 1-8　美工筆

圖 1-9　中性筆　　　　圖 1-10　代針筆　　　　圖 1-11　草圖筆

1.2.2　彩色表現筆

彩色表現筆即用來上色的筆，手繪中常見的有馬克筆、彩鉛。

1. 馬克筆

馬克筆是手繪設計師最喜愛、最常用的筆，它攜帶方便、色彩豐富。馬克筆有油性馬克筆和水性馬克筆之分，可以適合各種紙張作畫。油性馬克筆快乾、耐水，而且耐光性相當好，顏色多次疊加不會傷紙，品牌有韓國 Touch、美國三

福、AD；水性馬克筆顏色亮麗有透明感，但多次疊加顏色後會變灰，而且容易損傷紙面，用沾水的筆在上面塗抹的話，效果跟水彩很類似，品牌有日本美輝（圖1-12）。

圖 1-12　馬克筆

本書主要以 Touch 三代馬克筆為例進行講解。Touch 牌馬克筆以數字來區別不同的色號，如 7/8/9/12/14 等。灰色一般有 5 個系列，最常用的有三個系列，即 CG（中性灰色系）、WG（暖灰色系）、BG（冷灰色系），BG 和 GG 是自成體系的灰色。

這裡選擇市面上 CP 值較高的一款 Touch 三代馬克筆製作了一張色票，供讀者了解和參考（圖 1-13）。

1	2	3	4	5	6	7	8
9	11	13	14	15	16	17	18
19	21	22	23	24	25	27	28
31	33	34	36	37	38	41	42
43	45	46	47	48	49	50	51
52	53	54	55	56	57	58	59
61	62	63	64	65	66	67	68
71	75	76	77	82	83	84	85

86	87	88	89	91	93	94	95
96	97	99	100	102	103	104	107
121	122	123	124	125	132	134	136
137	138	139	140	141	142	143	144
145	146	147	163	164	166	167	169
171	172	175	179	183	185	198	BG1
BG3	BG5	BG7	CG1	CG2	CG3	CG4	CG5
CG6	CG7	CG8	GG1	GG3	GG5	WG1	WG2
WG3	WG4	WG5	WG6				

圖 1-13　馬克筆色票表

2.彩鉛

彩鉛的使用方便、簡單，很容易掌握，其種類很多，主要分為水溶性和非水溶性兩種。一般來說，水溶性彩鉛含蠟較少，質地細膩，透過彩鉛色彩的重疊，可畫出豐富的層次。彩鉛適合表現家具、石材、木材等材質的質感，具有比較獨特的視覺效果。市面上常見的品牌有輝柏嘉、馬可、施德樓等（圖 1-14）。

圖 1-14　彩鉛

這裡選擇了市面上 CP 值較高的輝柏嘉牌彩鉛，製作了一張色票表，供讀者了解和參考（圖 1-15）。

404	407	409	452	414	483	487	478
476	480	470	472	473	467	463	462
466	461	457	449	443	451	453	445
447	454	444	437	435	434	433	439
432	430	429	427	426	425	421	419
418	416	492	499	496	448	495	404

圖 1-15 彩鉛色票表

1.2.3 紙張

手繪常用的紙張有 A3 或是 A4 影印紙、繪圖紙、描圖紙、普通卡紙、水彩紙、素描紙等，不同的紙張對於圖畫的效果影響很大，因為每種圖紙的性能不同，利用這種差異可以使用不同的畫紙表現不同的藝術效果。

1. 影印紙

複寫紙用得比較普遍，它實惠，表面光滑好用（圖 1-16）。

2. 繪圖紙

繪圖紙適宜馬克筆作畫與墨線設計，它質地細密，厚實，表面光滑，吸水能力差（圖 1-17）。

3. 描圖紙

描圖紙比較薄，是半透明的，常用來描圖、工程圖紙影印、複製，又稱「硫酸紙」，適合於代針筆和馬克筆作畫（圖 1-18）。

4. 卡紙

卡紙種類較多，有一定的底色，可根據作畫要求選擇合適的紙張（圖 1-19）。

5. 水彩紙

水彩紙質地較厚，紋理鮮明，一般呈顆粒狀或條紋狀，適合繪製水彩渲染效果圖（圖 1-20）。

6.素描紙

素描紙質地較厚，適合繪製比較深入細緻的效果圖，而且用馬克筆、彩鉛反覆著色不易透過紙張弄髒桌面，表現出來的色彩也比較真實（圖 1-21）。

圖 1-16　影印紙　　　　圖 1-17　繪圖紙　　　　圖 1-18　描圖紙

圖 1-19　卡紙　　　　圖 1-20　水彩紙　　　　圖 1-21　素描紙

1.2.4　輔助工具

輔助類工具，顧名思義，就是在繪圖過程中發揮輔助作用的工具，下面對輔助工具進行介紹。

1.尺規與曲線板

在繪製要求較高的效果圖中，常用到各種尺規及曲線板，繪製粗細均勻光滑流暢的線條，以下是手繪效果圖中常用的雲尺和直尺（圖 1-22、圖 1-23）。

圖 1-22　雲尺（曲線板）　　　　　　　　圖 1-23　直尺

2.修正液

修正液是在美術創作中提高畫面局部亮度的好工具。它的覆蓋力強,在描繪水紋時尤為必要,適度地打亮會使水紋生動。在最後修飾與調整畫面和繪製特殊材質如玻璃、金屬等時常常用到(圖 1-24、圖 1-25)。

圖 1-24　修正液　　　　　　　　　　　　　圖 1-25　修正液的效果

3.繪圖板

繪圖板是為紙面提供支撐的一種繪圖工具,常見的有速寫板、繪圖本、繪圖板(圖 1-26、圖 1-27、圖 1-28)。

圖 1-26　速寫板

圖 1-27　繪圖本

圖 1-28　繪圖板

1.3　手繪姿勢

　　畫好手繪，正確的姿勢也是重要因素。手繪姿勢主要分為握筆運筆姿勢和坐姿，下面詳細介紹手繪姿勢。

1.3.1　握筆運筆

　　握筆時盡量不要靠前，握住筆的中段，使筆和紙面呈一定的斜角，切勿垂直，否則會遮擋住視線（圖 1-29、圖 1-30）。

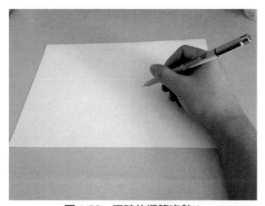

圖 1-29　正確的握筆姿勢 1

圖 1-30　正確的握筆姿勢 2

　　運筆時手指關節、手腕不允許動，線條是透過手臂的整體運動而產生的。手側面不能懸空，要與紙面接觸，否則容易造成重心不穩、線條不穩定（圖 1-31、圖 1-32）。

圖 1-31 錯誤的握筆姿勢 1

圖 1-32 錯誤的握筆 姿勢 2

1.3.2 坐姿

　　手繪設計表現過程中，繪者的坐姿很重要，很多初學者在開始繪畫時，經常因以前的坐姿不正確而出現問題，好的坐姿能使畫面有好的線條效果，下面介紹正確的繪畫姿勢（圖 1-33）。

1. 直背端正，筆以運氣而行，力透紙背，張弛有度。
2. 握筆可根據自己的習慣和筆勢運筆，以穩、順、準為主要原則。

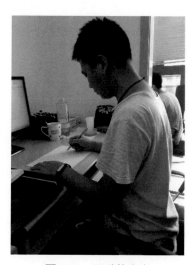

圖 1-33 正確的坐姿

21

2

線條的練習

　　線條是設計手繪表現中最基本的要素，線條具有較強的動感、質感與速度感，可以使整個畫面更有節奏感。如何運用線條是手繪練習不可缺少的步驟，所以練習好線條是學習手繪的根本。

　　本章重點內容是學習線條知識與線條練習，以及掌握線條繪製技巧。

2.1　直線

直線是所有線條中最基礎的線條，也是比較難把握的線條。直線的「直」並不是說用尺規畫出來的線條，只要視覺上感覺相對的直就可以了，直線的表現要剛勁有力。

2.1.1　直線的畫法

直線看似簡單，其實要畫好它也需要大量練習以及對直線繪製技法的掌握，任何一條線都有起筆、行筆、收筆三個步驟，初學者在正確把握線條的畫法，並透過練習之後，就可以畫出具有美感的線條。手繪中，線條具有很強的感染力，其畫法與運用非常重要（圖 2-1、圖 2-2）。

1. 手繪直線的特點

（1）長線分段不要過多，否則會顯得很碎。

（2）快速繪製線條，不要反覆描繪，否則線條會顯得很毛躁，不流暢。

（3）線條收筆不要過於急躁，避免出現帶鉤的情況。

（4）線條相交時要出頭，但不要太過。

（5）練習直線時，可以透過一些自己喜歡的圖形來練習。

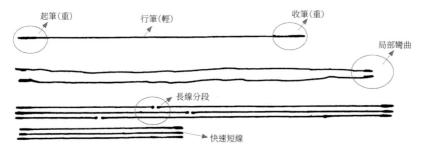

圖 2-1　直線的畫法

2. 典型錯誤的直線

（1）反覆地去用直線描繪物體，導致該處地方線條突兀。

（2）線條收筆太快，過於急躁。

（3）畫長線條時，分段過多導致線條太碎不連貫。

（4）線條交叉處不出頭相交，導致物體輪廓死板。

圖 2-2 錯誤的直線畫法

2.1.2 直線的分類

手繪中的直線有橫直線、豎直線、斜直線、粗直線、細直線等不同的類型（圖 2-3）。

圖 2-3 不同的直線

2.1.3 練習直線的方法

初學者在剛開始練習手繪線條時，一張紙如果機械地排滿線條，將會非常枯燥無味，時間長了還會使人心情鬱悶，所以可以透過一些不同的圖案形式進行直線練習，具體如下。

1.雙線式練習

雙線的練習方式可以有效地增強對線條間距的判斷能力，在練習的過程中，雙線間的距離要相等（圖2-4）。

圖 2-4　雙線式直線

2.漸層式練習

線條的漸層練習，可以有效地加強對線條間距的控制，更好地把握用線條表現畫面的明暗關係（圖2-5）。

圖 2-5　漸層式直線

3.席紋式練習

橫線與豎線交叉的練習，可以有效地加強對線條間距的控制，更好地把握用線條表現畫面的素描明暗關係（圖2-6）。

圖 2-6　席紋式直線

4.圖案式練習

線條的圖案式練習，可以找一些自己喜歡的花瓣、動物或者人物進行練習，能夠增加練習線條的趣味性（圖2-7）。

圖 2-7　圖案式直線

5.空間式練習

線條的空間推移練習，透過不同方向線條的前後重疊練習，可以表現出畫面的空間感（圖 2-8）

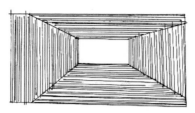

圖 2-8　空間式直線

2.2　曲線

曲線是一種非常靈活且富有動感的線條，一般給人一種柔和、輕巧、動感、優美愉悅之感。畫曲線時，盡量將筆在紙張上方騰空來迴旋轉後再下筆，切勿亂畫，要做到心中有數。手繪表現中，常常會遇到許多曲線，因此練習曲線時應放鬆心情，以達到行雲流水的效果，賦予線條生動的靈活性（圖 2-9）。

圖 2-9　曲線

2.3　抖線

　　線條中最容易掌握的是抖線，抖線的表現看似比較隨意，但畫出來比較好看，勾出的物體比較活躍，給人的感覺很輕鬆。但要注意，抖線的表現是形散而意不散，繪製抖線時起筆和收筆都要做到心中有數，不能隨意地亂畫，這樣才能表現出優美的抖線。抖線根據抖動波動的大小有大抖、中抖、小抖之分（圖 2-10）。

圖 2-10　抖線

2.4　線條的運用表現

　　要掌握線條的運用表現，這就要求初學者利用休閒時間進行大量的練習，只有透過不斷地反覆練習，才能熟練掌握線條的繪製，繪製圖畫時，才能對線條的繪製做到運用自如（圖 2-11、圖 2-12、圖 2-13）。

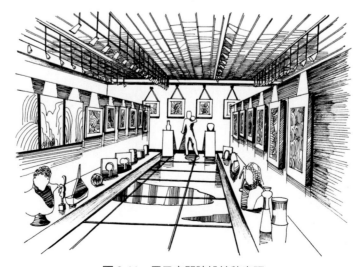

圖 2-11　展示空間陳設線稿表現

圖 2-12 展示空間光影線稿表現　　　　圖 2-13 展示空間櫥窗線稿表現

2.5　練習線條時常出現的問題

　　線條的練習對於初學者來說非常重要，它決定了效果圖的美觀性。在大量練習手繪線條的過程中，應找到適合自己的方法和途徑。在練習的過程中，也要注意一些常見的問題，只有採取正確的練習方式，才能提高初學者的手繪能力。

　　練習線條時常出現的問題如下。

1.線條不整齊，草草了之

　　最開始的練習中，許多初學者因為急於求成，不能腳踏實地地畫線條，從而出現畫面線條不整齊等現象。建議在一張廢紙上先試著畫一些自己喜歡的物體，待情緒穩定下來之後再開始作圖。另外，如果反覆練習卻遲遲達不到效果時，切記不能急躁，因為手繪是一項需要大量練習的技能，只有堅持下去，才能畫得好。

2.線條斷斷續續，不夠流暢

　　初學者常會出現用線斷斷續續，不夠流暢的問題。要實現手繪過程中用線的自然流暢，用筆的速度不需要刻意去調整，透過大量的練習自然而然就會有感覺，知道哪裡需要用些什麼樣的線條。

3.線條反覆描繪

　　手繪表現和素描不同，素描可以透過反覆描線來確定形體，而手繪則需要一次成型，特別忌諱反覆描繪，因為這樣會顯得畫面很髒。

4.畫面髒亂

　　由於有的代針筆墨水乾得比較慢，或者因為紙張受潮，不經意間可能就會使墨水沾得到處都是。保持畫面的整潔和完整性是一個手繪初學者的基本素養。

3

手繪透視

在室內設計中，手繪效果圖可以說是設計思路的一種快速表達方式，是設計師不可或缺的一項本領。而透視原理在手繪效果圖中造成的作用非同一般，透視的準確造成了形體準確的作用，而形體的準確恰恰是手繪藝術表現的重要手段。本章著重講解透視知識與構圖規律，教會讀者如何繪製正確的透視畫面。

3.1 透視的概念與重要性

3.1.1 透視的概念

「透視」一詞來源於拉丁文 Perspclre（看透），故而有人解釋為「透而視之」。最初研究透視是採取透過一塊透明的平面去看靜物的方法，將所見景物準確描畫在這塊平面上，即成景物的透視圖。後遂將在平面畫幅上根據一定原理，用線來表示物體的空間位置、輪廓和投影的科學稱為透視學。我們的雙眼是以不同的角度去看物體的，所以看物體時就會有近大遠小、近高遠低、近明遠暗、近實遠虛以及所有物體都會有往後緊縮的感覺，在無限遠處的物體交匯於一點，就是透視的消失點（圖 3-1）。

透視的基本術語及其概念如下。

- · 視點（S）：人的眼睛所在的地方。
- · 立點（s）：人站立的位置。
- · 視平線（HL）：與人眼等高的一條水平線。
- · 視距：視點到心點的垂直距離。
- · 視高（h）：視點到基面的距離。
- · 滅點（VP）：透視點的消失點。
- · 地平線：平地向前看，遠方的天地交界線。
- · 基面（GP）：景物的放置平面，一般指地面。
- · 視高（H）：視平線到基面的垂直距離。
- · 畫面（PP）：用來表現物體的媒介面，垂直於地面，平行於觀者。
- · 基線（GL）：基面與畫面的交線。

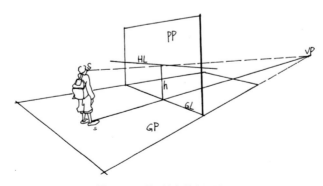

圖 3-1　透視基本術語圖解

3.1.2 透視的重要性

　　透視是設計手繪表現中最重要的部分，透視不對，線條畫得再好看，也是徒勞。一幅完美的圖畫包括線稿的準確繪製與顏色的合理搭配，透視是繪製線稿中最重要的一部分，線稿的繪製主要是對物體形體的把握，在平面的圖紙上要繪製出物體準確的空間結構，就需要對透視原理有充分的理解。掌握透視的繪製原理，在後面的上色過程中就更容易把握前面的關係，從而畫出完美的效果圖（圖 3-2）。

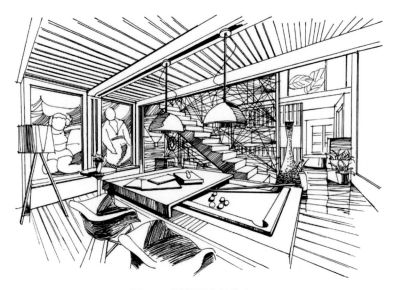

圖 3-2　透視黑白線稿表現

3.2　透視類型

　　常見透視圖有三種，分別是單點透視（平行透視）、兩點透視（成角透視）和三點透視（傾斜透視）。

3.2.1 單點透視

　　單點透視是手繪中最簡單的一種透視，也是最常見的一種透視。單點透視也叫平行透視，它只有一個消失點（滅點）；可以理解為立方體放在一個水平面上，畫面與立方體的一個面平行，只有一個滅點。簡單來說，就是物體有一面正對著我們的眼睛（圖 3-3）。

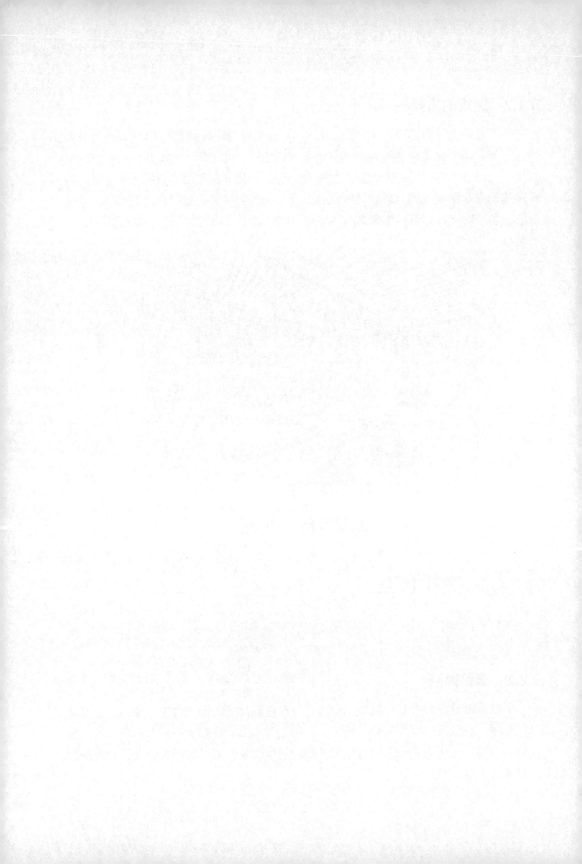

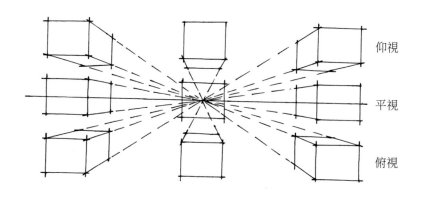

圖 3-3 單點透視

3.2.2 兩點透視

　　兩點透視又稱成角透視，它有兩個消失點（滅點）；可以理解為把立方體畫到畫面上，立方體的四個面相對於畫面傾斜一定的角度時，往縱深平行的直線產生了兩個消失點。簡單來說，就是物體兩面成角正對著我們的眼睛（圖 3-4）。

圖 3-4 兩點透視

3.2.3 三點透視

三點透視又稱傾斜透視，它有三個消失點（滅點）；可以理解為立方體相對於畫面，它的面和棱線都不平行時，面的邊線可延伸為三個消失點。簡單來說，就是物體三面的頂點正對著我們的眼睛（圖 3-5）。

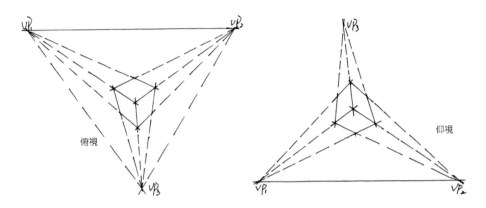

圖 3-5　三點透視

3.3　　透視訓練

透視是一種表現室內三維空間的繪圖方法，準確地掌握透視的運用對提高手繪效果圖的表現十分重要。在練習的過程中，首先應該理解透視類型的特點，然後根據實際的應用，選擇合適的透視角度來表現畫面。

3.3.1　單點透視訓練

單點透視的繪製並不是很複雜，在繪製時只要注意它只有一個消失點，並且不違背近大遠小的規律就可以了。

接下來我們以餐廳一角為例講解透視的繪製。在繪製時需注意，首先要定出視平線和消失點的位置，然後再進行繪製，切莫急於求成（圖 3-6）。

圖 3-6　單點透視餐廳一角手繪效果圖

1 首先定好透視點,一般來講,透視
點的位置最好定在紙張的一半再往下偏
移 2~3 公分的距離較好,根據透視點
用鉛筆畫出透視線(圖 3-7)。

2 以透視點為基準畫出兩個方框,用
來確定整個空間大小(圖 3-8)。

圖 3-7　單點透視餐廳一角繪製步驟 1

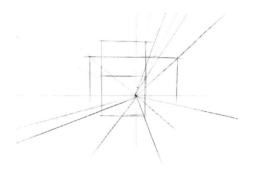

圖 3-8　單點透視餐廳一角繪製步驟 2

3 用鉛筆勾出空間大致的外形與結構
的輪廓線,表現出空間物體大概的外形
特徵(圖 3-9)。

4 繼續深化鉛筆稿(圖 3-10)。

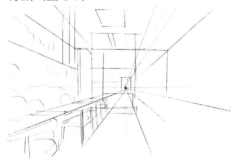

圖 3-9　單點透視餐廳一角繪製步驟 3

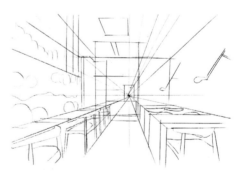

圖 3-10　單點透視餐廳一角繪製步驟 4

5 在鉛筆稿的基礎上，用代針筆勾出物體準確的結構線，用自然的曲線勾出弧線形的輪廓線，注意線條的流暢性（圖 3-11）。

6 用橡皮擦擦去畫面中多餘的鉛筆線，保持畫面的整潔（圖 3-12）。

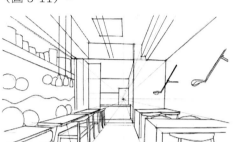

圖 3-11　單點透視餐廳一角繪製步驟 5

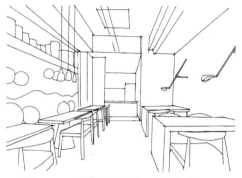

圖 3-12　單點透視餐廳一角繪製步驟 6

7 逐漸賦予物體各種線條描繪，盡可能運用線條變化增加物體層次（圖 3-13）。

8 替結構性轉折點添加雙線條和加重線條顏色，讓其體積感更強，完成繪製（圖 3-14）。

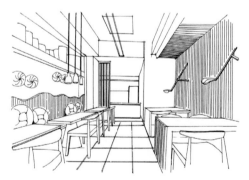

圖 3-13　單點透視餐廳一角繪製步驟 7

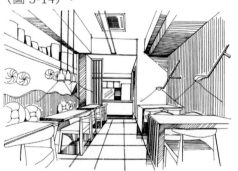

圖 3-14　單點透視餐廳一角繪製步驟 8

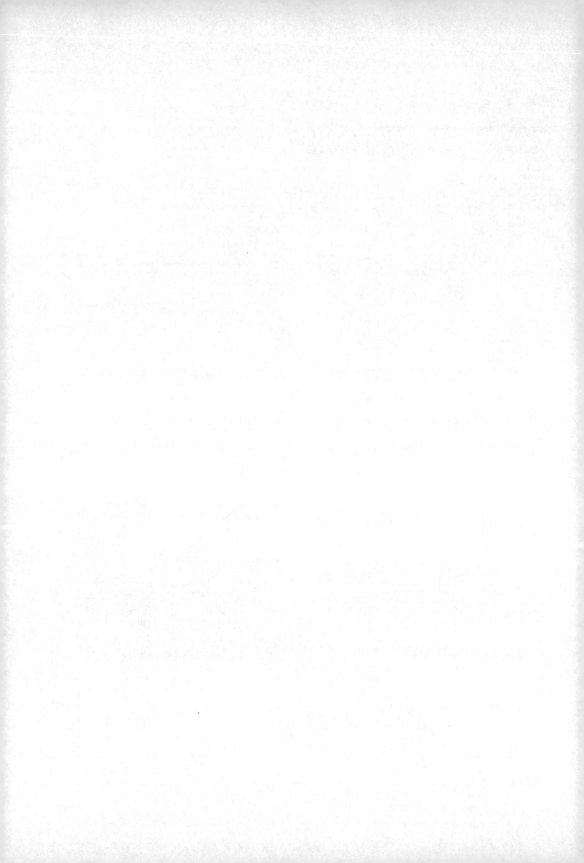

3.3.2 兩點透視訓練

　　兩點透視的畫面效果比較自由，一般能比較好地反映出建築體的正側兩面。接下來就以一個室內空間一角來講解兩點透視的繪製。兩點透視的繪製方法和一點透視的表現是一樣的，只不過相對於一點透視，多了一個消失點而已（圖 3-15）。

圖 3-15　兩點透視室內空間一角手繪效果圖

1 畫一個室內空間的兩點透視效果一般在畫面中是找不到兩個透視點的，它們的位置往往超出紙張，所以只需按照大概透視效果畫出透視線即可（圖 3-16）。

2 用鉛筆勾出空間大致的外形與結構的輪廓線，表現出空間物體大概的外形特徵，確定畫面的構圖（圖 3-17）。

圖 3-16　兩點透視室內空間一角繪製步驟 1

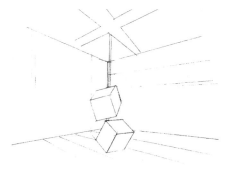

圖 3-17　兩點透視室內空間一角繪製步驟 2

3 繼續深入構圖（圖 3-18）。

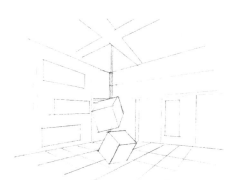

圖 3-18 兩點透視室內空間一角繪製步驟 3

4 在鉛筆稿的基礎上，用代針筆勾出物體準確的結構線，注意線條的流暢性（圖 3-19）。

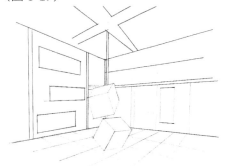

圖 3-19 兩點透視室內空間一角繪製步驟 4

5 完成線稿繪製（圖 3-20）。

圖 3-20 兩點透視室內空間一角繪製步驟 5

6 用橡皮擦擦去畫面中多餘的鉛筆線，保持畫面的整潔（圖 3-21）。

圖 3-21 兩點透視室內空間一角繪製步驟 6

7 逐漸賦予物體各種線條描繪，盡可能運用變化的線條增加物體的層次（圖3-22）。

8 學會利用不同線條表現不同材質，逐漸細化整個畫面（圖3-23）。

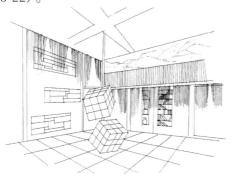

圖 3-22　兩點透視室內空間一角繪製步驟 7

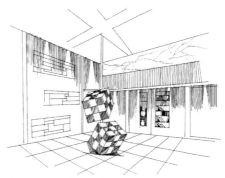

圖 3-23　兩點透視室內空間一角繪製步驟 8

3.3.3　三點透視訓練

一般出現三點透視效果在戶外建築是比較多的。由於其透視感很強，所以在畫面中一般找不到三個透視點，視點甚至超出了整個紙張，所以只需按照大概透視效果畫出透視線即可（圖3-24）。

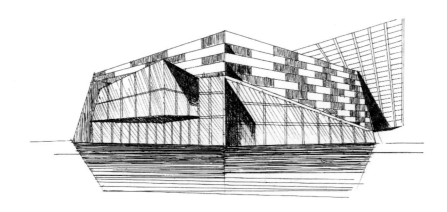

圖 3-24　三點透視建築手繪效果圖

1 根據三點透視規律，用鉛筆繪製建築的大致位置（圖3-25）。

圖 3-25 三點透視建築繪製步驟 1

2 用鉛筆勾出空間大致的外形與結構的輪廓線，表現出空間物體大概的外形特徵，確定畫面的構圖（圖 3-26）。

圖 3-26 三點透視建築繪製步驟 2

3 在鉛筆稿上，用代針筆勾出物體準確的結構線，注意線條的流暢性（圖 3-27）。

圖 3-27 三點透視建築繪製步驟 3

4 繼續深入刻畫，擦去畫面中多餘的鉛筆線，保持畫面整潔（圖 3-28）。

圖 3-28　三點透視建築繪製步驟 4

5 逐漸賦予物體各種線條描繪，盡可能運用線條變化增加物體層次（圖 3-29）。

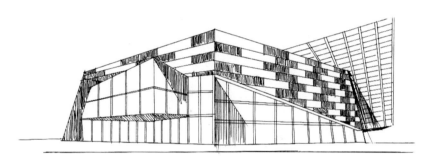

圖 3-29　三點透視建築繪製步驟 5

6 學會利用不同線條表現不同材質，逐漸細化整個畫面（圖 3-30）。

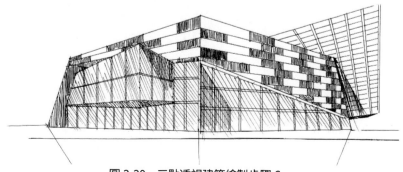

圖 3-30　三點透視建築繪製步驟 6

7 為建築加上投影，注意線條隨著結構走，明暗交界處的顏色最重（圖3-31）。

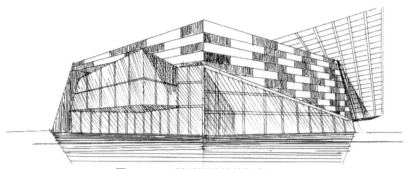

圖3-31　三點透視建築繪製步驟7

8 完成繪製（圖3-32）。

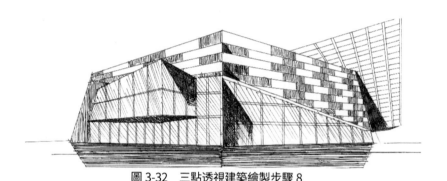

圖3-32　三點透視建築繪製步驟8

3.4　構圖基本規律

　　構圖是手繪表現技巧的一個組成部分，是把各部分組成、結合、配置並加以整理出一個藝術性較高的畫面。設計師利用視覺要素在畫面上按空間把物體、景物組織成一幅完整的畫面。

　　一幅圖畫的構圖顯示作品內部結構和外部結構的一致性，也是手繪過程重要的一步。建築手繪構圖要掌握其基本規律，如統一、均衡、穩定、對比、韻律、尺度等。

1. 均衡與穩定

均衡與穩定是構圖中最基本的規律，建築設計構圖中的均衡表現穩定和靜止，給人視覺上的平衡。其中對稱的均衡表現得嚴謹、完整和莊嚴；不對稱的均衡表現得輕巧活潑（圖 3-33）。

2. 統一與變化

構圖時在變化中求統一，在統一中求變化。序中有亂，亂中有序。主次分明，畫面和諧（圖 3-34）。

圖 3-33　均衡與穩定構圖

圖 3-34　統一與變化構圖

3. 韻律

圖中的要素有規律地重複出現或有秩序地變化，具有條理性、重複性、連續性，形成韻律節奏感，給人深刻的印象（圖 3-35）。

4. 對比

建築構圖中兩個要素相符襯托而形成差異，差異越大，越能突出重點的作用。構圖時在虛實、數量、線條疏密、色彩與光線明暗形成對比（圖 3-36）。

5. 比例與尺度

構圖設計中要注意建築物本身和配景的大小、高低、長短、寬窄是否合適，整個畫面的要素之間在度量上要有一定的制約關係。良好的比例構圖能給人和諧、完美的感受（圖 3-37）。

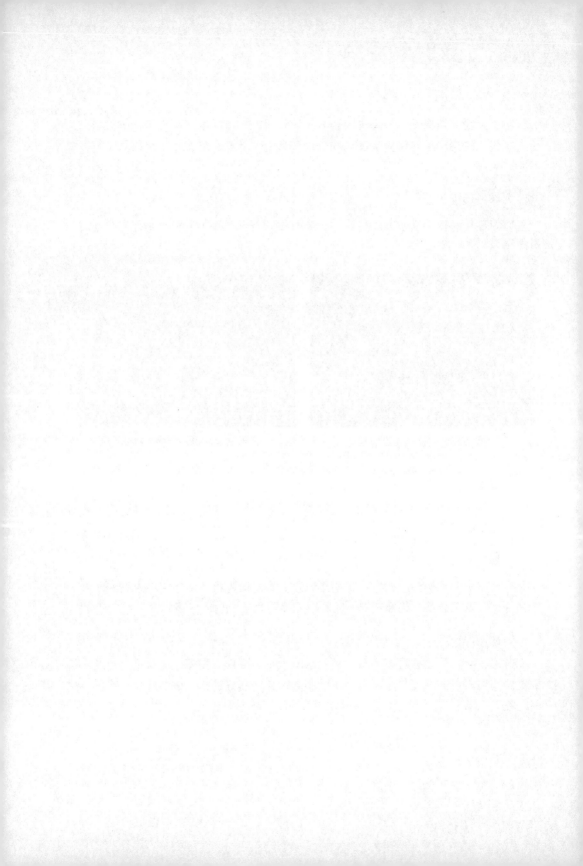

圖 3-35　韻律構圖

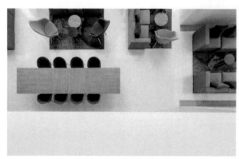

圖 3-36　對比構圖

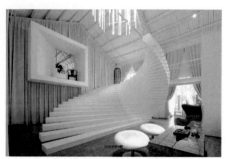

圖 3-37　比例與尺度構圖

4

手繪色彩知識與上色技巧

　　色彩對於展示設計的應用至關重要，一個展示設計，如果色彩設計運用不合理，那就是一個失敗的設計。本章將著重介紹手繪色彩知識以及在繪畫時的上色技巧和注意事項。

4.1　色彩概述

色彩學（color science）是研究色彩產生、接受及其應用規律的科學。因形、色為物象與美術形象的兩大要素，故色彩學為美術理論的首要的、基本的課題。它以光學為基礎，並涉及心理物理學、生理學、心理學、美學與藝術理論等學科（圖4-1）。

圖 4-1　生活中的色彩

在現實生活中，色彩對於人的意義不亞於空氣和水。人們的切身體驗表明，色彩對人們的心理活動有著重要影響，特別是和情緒有非常密切的關係。例如，紅色通常給人帶來這些感覺：刺激、熱情、積極、幸福等。而綠色是自然界中草原和森林的顏色，象徵著生命、青春、新鮮等含義。藍色則給人以悠遠、寧靜、科技等感覺。

色彩包括三種要素，即彩度、明度、色相。

1. 彩度

色彩的彩度是指色彩的純淨程度，它表示顏色中所含有色成分的比例。含有色彩成分的比例越大，則色彩的彩度越高；含有色成分的比例越小，則色彩的彩度也越低。可見光譜的各種單色光是最純的顏色，為極限彩度。當一種顏色摻入黑、白或其他色彩時，彩度就產生變化。當摻入的顏色達到很大的比例時，在眼睛看來，原來的顏色將失去本來的光彩，而變成摻和的顏色了。當然這並不等於說在這種被

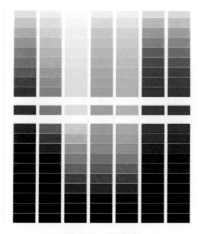

圖 4-2　彩度表

摻和的顏色裡已經不存在原來的色素，而是由於大量地摻入其他彩色而使得原來的色素被同化，人的眼睛已經無法感覺出來了（圖4-2）。

2. 明度

明度是指色彩的明亮程度。各種有色物體由於它們的反射光量的區別而產生顏色的明暗強弱。色彩的明度有兩種情況：一是同一色相不同明度。如同一顏色在強光照射下顯得明亮，弱光照射下顯得較灰暗模糊；同一顏色加黑或加白摻和以後也能產生各種不同的明暗層次。二是各種顏色的不同明度。每一種純色都有與其相應的明度。黃色明度最高，藍紫色明度最低，紅、綠色為中間明度。色彩的明度變化往往會影響到彩度，如紅色加入黑色以後明度降低了，

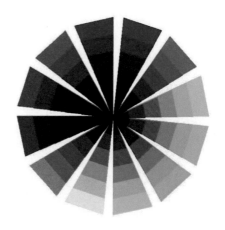

圖 4-3　明度表

同時彩度也降低了；如果紅色加入白色則明度提高了，彩度卻降低了（圖 4-3）。

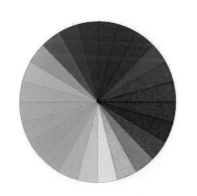

圖 4-4　色相表

3. 色相

色相是有彩色的最大特徵。所謂色相，是指能夠比較確切地表示某種顏色色別的名稱，如玫瑰紅、橘黃、檸檬黃、鈷藍、群青、翠綠等等。從光學物理上講，各種色相是由射入人眼的光線的光譜成分決定的。對於單色光來說，色相的面貌完全取決於該光線的波長；對於混合色光來說，則取決於各種波長光線的相對量。物體的顏色是由光源的光譜成分和物體表面反射（或透射）的特性決定的（圖 4-4）。

4.2　色彩的類型

設計中的顏色有很多種，在一幅設計手繪效果圖的表現中，顏色基本上分為固有色、光源色與環境色。

4.2.1 固有色

固有色是指物體在白色光源下呈現出來的色彩。習慣上把白色陽光下物體呈現出來的色彩效果總和稱為固有色。嚴格來說，固有色是指物體固有的屬性在常態光源下呈現出來的色彩，就是物體本身所呈現的固有的色彩。對固有色的把握，主要是準確把握物體的色相（圖 4-5）。

圖 4-5　固有色

由於固有色在一個物體中占有的面積最大，所以對它的研究就顯得十分重要。一般來講，物體呈現固有色最明顯的地方是受光面與背光面之間的中間部分，也就是素描調子中的灰部，我們稱之為中間色彩。因為在這個範圍內，物體受外部條件色彩的影響較少，它的變化主要是明度上和色相本身的變化，飽和度也往往最高。

4.2.2 光源色

由各種光源發出的光，由於光波的長短、強弱、比例性質不同，形成不同的色光，叫做光源色。例如，普通燈泡的光所含黃色和橙色波長的光多而呈現黃色味，普通螢光燈所含藍色波長的光多則呈藍色味。也就是說，從光源發出的光，由於其中所含波長的光的比例上有強弱之分，或者缺少一部分，從而表現成各種各樣的色彩（圖 4-6、圖 4-7、圖 4-8）。

光源色是光源照射到白色光滑不透明物體上所呈現出的顏色。除日光的光譜是連續不間斷（平衡）的外，日常生活中的光，很難有完整的光譜色出現，這些光源色反映的是光譜色中所缺少顏色的補色。檢測光源色的條件為：要求被照物體是白色、不透明、表面光滑。

圖 4-6 光源色 1 圖 4-7 光源色 2

圖 4-8 光源色 3

　　自然界的白色光（如陽光）是由紅（Red）、綠（Green）、藍（Blue）3 種波長不同的顏色組成的。人們所看到的紅花之所以呈現為紅色，是因為綠色和藍色波長的光線被物體吸收，而紅色的光線反射到人們眼睛裡的結果。同樣的道理，綠色和紅色波長的光線被物體吸收而反射為藍色，藍色和紅色波長的光線被吸收而反射為綠色。

4.2.3 環境色

　　環境色是指在各類光源的照射下，環境所呈現的顏色。物體表現的色彩由光源色、環境色、固有色三類顏色混合而成。所以在研究物體表面的顏色時，環境色和光源色必須考慮（圖 4-9、圖 4-10）。

　　環境色在攝影構思構圖、影視作品創作、裝修設計、飯店餐飲娛樂等方面的運用顯得十分重要。在設計時一定要考慮光源的顏色、環境色、物體的顏色，自然界物體呈現的顏色和在這些環境中呈現的顏色截然不同。例如，在攝影中，若不考慮環境色，人物面部的顏色可能是青色或者土黃色（病態感），食品若放置在紅光和紫光的環境裡，呈現的顏色有可能十分可怕或者影響人的食慾。

圖 4-9　環境色 1

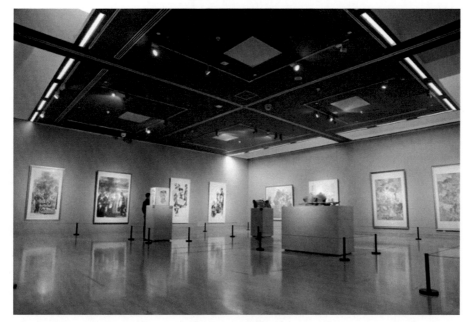

圖 4-10　環境色 2

　　物體表面受到光照後，除吸收一定的光外，也能反射到周圍的物體上，尤其是光滑的材質具有強烈的反射作用。另外在暗部中反映較明顯。環境色的存在和變化，加強了畫面相互之間的色彩呼應和聯繫，能夠微妙地表現出物體的質感，也極大地豐富了畫面中的色彩。所以，環境色的運用和掌控在繪畫中是非常重要的。

4.3　色彩的特性

4.3.1　冷色系

　　色系即色彩的冷暖分別。色彩學上根據心理感受，把顏色分為暖色調（紅、橙、黃）、冷色調（青、藍）和中性色調（紫、綠、黑、灰、白）。在繪畫、設計等中，暖 / 冷色調分別給人以親密 / 距離、溫暖 / 涼爽之感。成分複雜的顏色要根據具體組成和外觀來決定色性。另外，人對色性的感受也強烈受光線和鄰近顏色的影響。

　　冷色和暖色沒有嚴格的界定，它是顏色與顏色之間對比產生的，也即相對而言的。例如，同是黃色，一種發紅的黃看起來是暖顏色，而偏藍的黃色給人的感覺是

冷色。以下是主要的冷色與暖色的區別。生活中常見的暖色有紅紫、紅、橘、黃
橘、黃等；常見的冷色有藍綠、藍青、藍、藍紫等。常見的中性色有紫、綠、黑、
白、灰等（圖4-11、圖4-12）。

圖4-11　冷色系1

圖4-12　冷色系2

4.3.2 暖色系

可見光可分為 7 種顏色：赤、橙、黃、綠、青、藍、紫。一些光給人以溫暖的感覺，通常稱為暖光。這些光組成的系列，就是暖色系。由太陽光衍生出來的顏色，如紅色、黃色，給人以溫暖柔和的感覺（圖 4-13、圖 4-14）。

圖 4-13　暖色系 1

圖 4-14　暖色系 2

4.4 馬克筆上色

馬克筆是很多朋友喜歡使用的工具,它的最大好處是能快速表現作者的設計意圖。

4.4.1 馬克筆筆觸

筆觸是最能體現馬克筆表現效果的,繪製時應注意馬克筆筆觸的排列要均勻、快速。常見的馬克筆筆觸有「單行擺筆」、「疊加擺筆」、「掃筆」、「揉筆帶點」等。

1. 單行擺筆

擺筆時,紙張與筆頭保持 45°斜角,用力均勻,兩筆之間重疊部分盡量保持一致。這種形式就是線條簡單的平行或垂直排列,最終強調面的效果,建立持續感(圖 4-15)。

圖 4-15　單行筆觸技法

2. 疊加擺筆

筆觸的疊加能使畫面色彩豐富,過度清晰。注意同類色疊加,對比色不能疊加;疊加顏色時,不要完全覆蓋上一層顏色,要做筆觸漸層,保持「透氣性」(圖 4-16)。

圖 4-16　疊加筆觸技法

3. 掃筆

掃筆技法起筆重，講究迅速運筆提筆。它無明顯的收筆，但有一定的方向控制和長短要求，這是為了強調明顯的衰減變化，一般用在亮面快速掃過（圖 4-17）。

圖 4-17　掃筆筆觸技法

4. 揉筆帶點

揉筆帶點技法常常用到樹冠、草地和雲彩的繪製中，特點是筆觸不以線條為主，而是以筆塊為主。它在筆法上是最靈活隨意的，但講究方向性和整體性，不能隨處用點筆導致畫面凌亂（圖 4-18）。

圖 4-18　揉筆筆觸技法

4.4.2　馬克筆上色技法

用馬克筆上色時，要先鋪淺色，後上深色，由淺入深，整個過程中注意顏色的漸層與過渡。手繪中常見的馬克筆上色技法有單色疊加的漸層與過渡、多色疊加的漸層與過渡（圖 4-19、圖 4-20）。

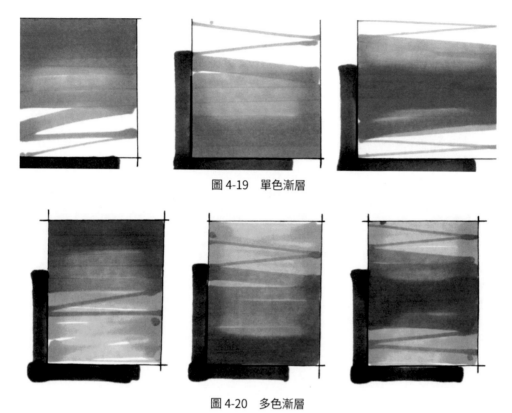

圖 4-19　單色漸層

圖 4-20　多色漸層

（1）馬克筆上色不要反覆塗抹，最好不要超過四層顏色，否則畫面顏色會變髒。

（2）不要停頓過久，運筆要快。

（3）不要塗得太滿、太死，注意要透氣。

4.4.3　材質表現

手繪材質要表現出材質的色彩、紋理、質感。色彩是指材料自身的色彩面貌，具有強烈的視覺傳播作用，能夠刺激觀者的視覺；紋理是指材料上呈現的紋路和肌理；質感是指對材料的色澤、紋理、軟硬、輕重、溫潤等特性把握的感覺，並由此產生對材質特徵的真實把握和審美感受。手繪表現材質時，除了用馬克筆表現材質的色彩、紋理、質感，若加以彩鉛對細節紋理進行刻畫，能夠取得更好的效果。

1.石材

手繪中石材的表現種類有很多，對不同石材的表現，掌握其紋理是至關重要的。一般常見的石材有大理石、文化石、花崗岩、青石板等（圖 4-21、圖 4-22）。

圖 4-21　花崗岩、大理石　　　　　圖 4-22　文化石、青石板

（1）大理石

大理石板材色彩斑斕，色調多樣，花紋無一相同。繪製時要表現出大理石的形態、色澤、紋理和質感。用線條表現裂紋時要自然隨意，注意虛實的變化。

（2）文化石

文化石可以分為天然文化石和人造文化石兩大類，可以作為室內或室外局部的一種裝飾，繪製時要表現出它的形態、紋理和質感。手繪文化石時，注意紋理的表現用短曲線。

（3）花崗岩

花崗岩是深成岩，肉眼可辨的礦物顆粒。花崗岩不易風化，顏色美觀，外觀色澤可保持百年以上，由於其硬度高、耐磨損，除了用作高級室內裝飾工程、大廳地面外，還是露天雕刻的首選之材。

（4）青石板

青石板常見於園林中的地面、屋面瓦等，質地密實，強度中等，易於加工，可採用簡單工藝製作成薄板或條形材，是理想的建築裝飾材料。常用於建築物臺度、地坪鋪貼以及庭院欄杆（板）、臺階燈等，能夠營造出古建築的獨特風格。

2.木材質

木材的表現主要是突出木材的粗糙紋理，主要表現在地板和較大的家具結構面上。紋理的線條要自然，具有隨機性，切忌機械化地表現相同的紋理（圖 4-23）。

圖 4-23　木材質

3.玻璃與金屬材質

鏡面材料和金屬材料的反光質感很重要，鏡面反光主要表現在家具的受光面、地板的反光、鏡子的反光、玻璃的反光、電視機的反光等，金屬材質在線條表達上和鏡面材質是相同的，主要區分是固有色的不同（圖 4-24）。

圖 4-24　玻璃與金屬材質

4.藤製材質

室內裝飾中常見的藤製品有椅子、沙發、茶几、涼席等等。手繪藤製品的表現是按照一定的規律來排列線條的，透過線條的多少來表現其虛實感，在線條的把握上應該按照物品本身的排列順序來細緻刻畫和表達（圖 4-25）。

5.編織材質

編織物是指各種原料、粗細、各種組織構成的花邊、網罩等，特點是輕薄、有朦朧感。編織物是人們生活中必不可少的物品，也是室內陳設的重要內容，常見的包括窗簾、抱枕、衣服、布藝沙發、紗幔、地毯、裝飾娃娃等。它們一般有著豐富多彩的個性，在室內空間裝飾中造成柔化空間的作用，其柔軟的質感和豐富的色彩能夠為空間帶來溫馨和親切感。在表現的過程中，用筆可以輕快一點，以調節空間的色彩和場所的氛圍（圖 4-26）。

圖 4-25　藤製材質

圖 4-26　編織材質

4.5　彩鉛上色技巧

彩鉛的運用其實與鉛筆差不多，在展示設計手繪表現中，彩鉛的上色技巧是很容易掌握的。

4.5.1　彩鉛的筆觸

彩鉛在作畫時，使用的方法跟普通的素描鉛筆一樣，用筆輕快，線條感強，容易掌控。

平塗排線是體現彩鉛效果的一個重要方法，能突出形式的美感，所以彩鉛的筆觸要有一定的規律性。平塗可以透過多次疊加排線或者是控制用筆力度來控制色彩的深淺（圖 4-27）。

圖 4-27　彩鉛筆觸

4.5.2　彩鉛顏色的漸層

彩鉛上色時要有顏色的過渡，像畫素描一樣。彩鉛不同顏色的疊加會形成另外的顏色，要多加練習，運用彩鉛能夠畫出很好的色彩效果（圖 4-28、圖 4-29）。

圖 4-28　單色漸層

圖 4-29　多色疊加漸層

4.5.3　彩鉛上色注意事項

　　彩鉛上色時要有顏色的漸層，一般是由淺入深，一層一層輕輕地上色。彩鉛的顏色有很多種，把握彩鉛上色規律，能夠更好地表現畫面的色彩效果。

1. 注意彩鉛的著色順序，從淺色開始依次增加較深的顏色。

2. 表現色調近似的畫面效果時，要盡量選用同一色系的彩鉛進行上色，用明度或色相的微妙變化來達到色調統一的目的。

3. 表現不同色調時，可以用對比色來增加畫面氣氛。

5

展示空間單體表現

本章主要講解展示空間的單體展櫃、展品、配景人物等元素的繪製。

5.1 裝飾品展櫃

　　展櫃是展示空間最重要的道具之一，主要用於在展廳、商場、超市等展示商品、儲藏商品，展櫃的外觀優美、結構牢固、組裝自由、拆裝快捷、運輸方便，常見的展櫃類型有裝飾品展櫃、儲物展櫃、珠寶展櫃、玻璃展櫃、數位展櫃、化妝品展櫃、環形展櫃、組合展櫃等。

5.1.1 裝飾品展櫃

　　裝飾品展櫃用於展示裝飾品，主要作用是襯托裝飾品，不僅需要有實用價值，還要經久耐用，其繪製步驟如下。

1 用鉛筆繪製出展櫃的輪廓，注意透視關係的把握（圖 5-1）。

2 用代針筆在鉛筆稿的基礎上，繪製展櫃的結構線，注意用線要肯定、流暢（圖 5-2）。

圖 5-1　裝飾品展櫃繪製步驟 1

圖 5-2　裝飾品展櫃繪製步驟 2

3 繼續刻畫展櫃細節，用排列線條表現金屬與玻璃材質的質感（圖 5-3）。

4 用 WG2 號（�）馬克筆繪製展櫃的金屬材質，注意顏色的過渡與筆觸的變化（圖 5-4）。

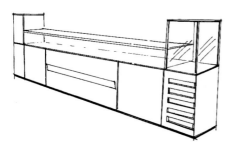

圖 5-3　裝飾品展櫃繪製步驟 3

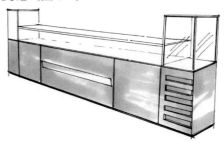

圖 5-4　裝飾品展櫃繪製步驟 4

5 用 BG1 號（▅▅）馬克筆繪製展櫃的玻璃顏色，注意亮部留白，表現材質的通透感（圖 5-5）。

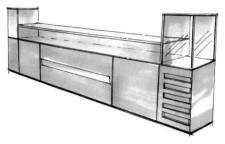

圖 5-5 裝飾品展櫃繪製步驟 5

6 用 139 號（▅▅）馬克筆對金屬材質上第二遍色，特別在暗部加重顏色（圖 5-6）。

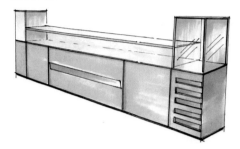

圖 5-6 裝飾品展櫃繪製步驟 6

7 用 BG3 號（▅▅）馬克筆繪製地面的陰影，完成繪製（圖 5-7）。

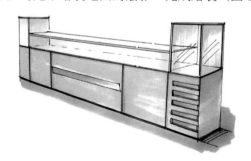

圖 5-7 裝飾品展櫃繪製步驟 7

5.1.2 儲物展櫃

儲物展櫃是將一些展示品放置在透明玻璃的儲物櫃中，既具有陳列商品的實用性功能，又外觀漂亮新穎，吸引注意力，同時能給人好感。

1 用鉛筆繪製出展櫃的輪廓，注意透視關係的把握（圖5-8）。

圖5-8　儲物展櫃繪製步驟1

2 用代針筆在鉛筆稿的基礎上，繪製展櫃的結構線，注意用線要肯定、流暢（圖5-9）。

圖5-9　儲物展櫃繪製步驟2

3 畫出展櫃投影，用代針筆為一些結構點加重線條顏色（圖5-10）。

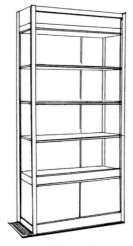

圖5-10　儲物展櫃繪製步驟3

4 用CG3號（██）馬克筆繪製展櫃的金屬材質，注意顏色的過渡與筆觸的變化（圖5-11）。

圖5-11　儲物展櫃繪製步驟4

5 用 142 號（███）馬克筆為結構架上色（圖 5-12）。

6 用 183 號（███）馬克筆對玻璃面上色，注意亮部留白，表現材質的通透感（圖 5-13）。

圖 5-12 儲物展櫃繪製步驟 5

圖 5-13 儲物展櫃繪製步驟 6

7 用 CG4 号（███）馬克筆對展櫃陰影部分上色（圖 5-14）。

圖 5-14 儲物展櫃繪製步驟 7

5.1.3　珠寶展櫃

　　珠寶展櫃是用於展示珠寶飾品的貨櫃,其材質分為玻璃、金屬、木質等多種。珠寶展櫃外觀精美,結構牢固,拆裝容易,運輸方便,廣泛用於公司展廳、展覽會、百貨商場、廣告等,在珠寶飾品行業得到廣泛應用。

1 用鉛筆繪製出展櫃的輪廓,注意透視關係的把握(圖 5-15)。

2 用代針筆在鉛筆稿的基礎上,繪製展櫃的結構線,注意用線要肯定、流暢(圖 5-16)。

圖 5-15　珠寶展櫃繪製步驟 1

圖 5-16　珠寶展櫃繪製步驟 2

3 畫出展櫃投影和木材質紋理,用代針筆為一些結構點加重線條顏色(圖 5-17)。

4 用 107 號(▇▇)馬克筆對木材質部分上色,注意顏色的過渡與筆觸的變化(圖 5-18)。

圖 5-17　珠寶展櫃繪製步驟 3

圖 5-18　珠寶展櫃繪製步驟 4

5 用 183 號（■）馬克筆繪製展櫃的玻璃顏色，注意亮部留白，表現材質的通透感（圖 5-19）。

6 用 WG3 號（■）馬克筆對展櫃投影上色，用 483 號（●）彩鉛對內藏燈帶上色，注意顏色的過渡與筆觸的變化（圖 5-20）。

圖 5-19　珠寶展櫃繪製步驟 5

圖 5-20　珠寶展櫃繪製步驟 6

5.1.4　玻璃展櫃

玻璃因其簡潔、晶瑩剔透的特點而顯得特別漂亮，玻璃的藝術魅力使它成為當今時尚居家裝潢中不可或缺的元素之一。玻璃展櫃展架能夠為整個店鋪營造出一種冰瑩質感，讓人眼前一亮，耳目一新，冰爽至極。

1 用鉛筆繪製出展櫃的輪廓，注意透視關係的把握（圖 5-21）。

2 用代針筆在鉛筆稿上，繪製展櫃結構線，注意用線要肯定、流暢（圖 5-22）。

圖 5-21　玻璃展櫃繪製步驟 1

圖 5-22　玻璃展櫃繪製步驟 2

3 用 67 號（■）馬克筆對玻璃展櫃上第一遍色，注意表現材質的通透感（圖 5-23）。

4 用 67 號（■）馬克筆對玻璃展櫃上第二遍色，同時用 447 號（●）彩鉛增加筆觸感，最後用 BG5 號（■）馬克筆加上陰影（圖 5-24）。

圖 5-23　玻璃展櫃繪製步驟 3

圖 5-24　玻璃展櫃繪製步驟 4

5.1.5 化妝品展櫃

現在很多化妝品展櫃是有機玻璃展櫃，也叫壓克力，是一種開發較早的重要熱塑性塑料，具有較好的透明性、化學穩定性和耐候性，易染色，易加工，外觀十分優美。

1 用鉛筆繪製出展櫃的輪廓，注意透視關係的把握（圖 5-25）。

2 用代針筆在鉛筆稿上，繪製結構線，注意用線要肯定、流暢（圖 5-26）。

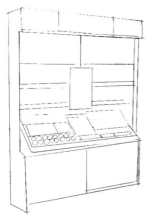

圖 5-25　化妝品展櫃繪製步驟 1

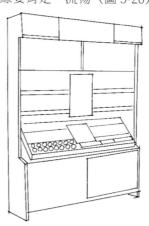

圖 5-26　化妝品展櫃繪製步驟 2

3 豐富細節，畫出展櫃投影，用代針筆為結構點加重線條顏色（圖 5-27）。

4 用 19 號（███）馬克筆、CG3 號（███）馬克筆為展示櫃上色，注意顏色的過渡與筆觸變化（圖 5-28）。

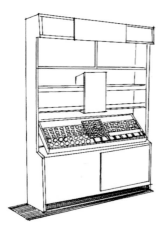

圖 5-27　化妝品展櫃繪製步驟 3

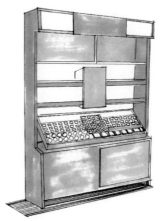

圖 5-28　化妝品展櫃繪製步驟 4

5 用 21 號（▆▆）馬克筆、84 號
（▆▆）馬克筆、85 號（▆▆）馬克筆
對化妝產品上色，用 142 號（▆▆）馬
克筆對燈箱上色（圖 5-29）。

6 用 CG4 號（▆▆）馬克筆對展櫃上
第二遍色，同時為展櫃加上投影，完成
繪製（圖 5-30）。

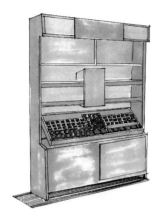

圖 5-29　化妝品展櫃繪製步驟 5

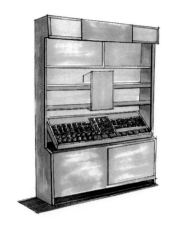

圖 5-30　化妝品展櫃繪製步驟 6

5.1.6　數位展櫃

　　數位展櫃用於展示數位電子產品，其材料包括纖維板、玻璃、壓克力等，燈光
一般為 LED 燈、雷射燈等等。

1 用鉛筆繪製出展櫃的輪廓，注意掌
握透視關係（圖 5-31）。

2 用代針筆在鉛筆稿的基礎上，繪製
展櫃的結構線，注意用線要肯定、流暢
（圖 5-32）。

圖 5-31　數位展櫃繪製步驟 1

圖 5-32　數位展櫃繪製步驟 2

3 畫出展櫃投影，用代針筆為一些結構點加重線條顏色（圖 5-33）。

圖 5-33　數位展櫃繪製步驟 3

4 用 75 號（ ）馬克筆對展櫃整體上色，注意亮部留白，表現材質的流線型感（圖 5-34）。

圖 5-34　數位展櫃繪製步驟 4

5 用 66 號（ ）馬克筆對裝飾展板上色（圖 5-35）。

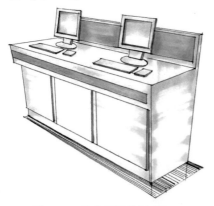

圖 5-35　數位展櫃繪製步驟 5

6 用 CG4 號（ ）馬克筆對展櫃的暗部及投影上色（圖 5-36）。

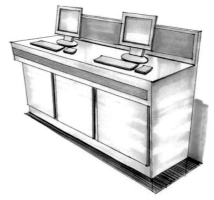

圖 5-36　數位展櫃繪製步驟 6

5.1.7 環形展櫃

　　環形展櫃屬於異型展櫃的一種，材料一般為鋁鈦合金和玻璃，其特點是時尚簡潔、典雅精緻、結構牢固、裝拆簡便、運輸方便，一般根據需要設計訂做。

1 用鉛筆繪製出展櫃的輪廓，注意掌握透視關係（圖 5-37）。

2 用代針筆在鉛筆稿的基礎上，繪製展櫃的結構線，注意用線要肯定、流暢（圖 5-38）。

圖 5-37　環形展櫃繪製步驟 1

圖 5-38　環形展櫃繪製步驟 2

3 用 9 號（■）馬克筆對展櫃上色，注意顏色不要超出輪廓線（圖 5-39）。

4 用 BG3 號（■）馬克筆對展櫃上色（圖 5-40）。

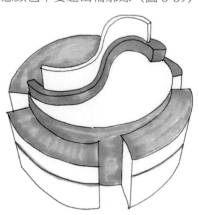

圖 5-39　環形展櫃繪製步驟 3

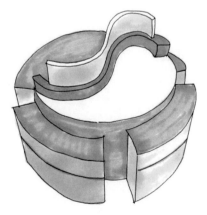

圖 5-40　環形展櫃繪製步驟 4

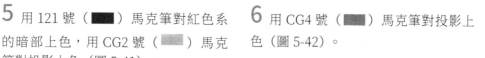

5 用 121 號（▆）馬克筆對紅色系的暗部上色，用 CG2 號（▆）馬克筆對投影上色（圖 5-41）。

6 用 CG4 號（▆）馬克筆對投影上色（圖 5-42）。

圖 5-41　環形展櫃繪製步驟 5

圖 5-42　環形展櫃繪製步驟 6

5.1.8　組合展櫃

組合展櫃就是組合系列搭配式陳列。所謂組合系列搭配式陳列，顧名思義，就是產品、櫃檯、宣傳物件等做綜合立體化展示，讓顧客由遠處可以看到並吸引其走近櫃檯，從而能有興趣了解產品。

1 用鉛筆繪製出展櫃的輪廓，注意透視關係的把握（圖 5-43）。

圖 5-43　組合展櫃繪製步驟 1

2 用代針筆在鉛筆稿的基礎上，繪製展櫃的結構線，注意用線要肯定、流暢（圖 5-44）。

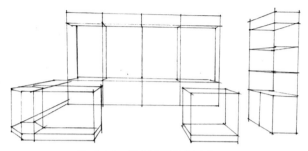

圖 5-44　組合展櫃繪製步驟 2

3 用 67 號（■■■）馬克筆對組合展櫃上第一遍色，用 BG5 號（■■■）馬克筆對結構線上色，注意顏色的過渡與筆觸的變化（圖 5-45）。

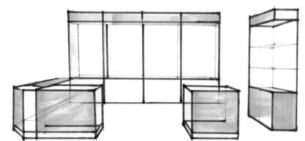

圖 5-45　組合展櫃繪製步驟 3

4 用 67 號（■■■）馬克筆對組合展櫃上第二遍色，用 447 號（■■■）彩鉛為展櫃製造筆觸感，最後用 CG8 號（■■■）馬克筆對展櫃陰影部分上色，完成繪製（圖 5-46）。

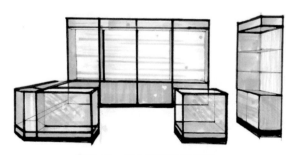

圖 5-46　組合展櫃繪製步驟 4

5.2　展品

　　展品是展示空間設計必不可少的元素之一，根據展會類型的不同，展示品也可分為很多類，常見的有陶瓷藝術品、工藝品、布藝品、珠寶首飾、家具家電等。

5.2.1　手工藝品

　　民間手工藝品，俗稱「手工藝品」，是指人民為適應生活需要和審美要求，就地取材，以手工生產為主的一種工藝美術品。

1 用鉛筆繪製出手工藝品的輪廓，注意物體位置關係的把握（圖 5-47）。

2 用代針筆在鉛筆稿的基礎上，繪製手工藝品的結構線，注意用線要肯定、流暢（圖 5-48）。

圖 5-47　手工藝品繪製步驟 1

圖 5-48　手工藝品繪製步驟 2

3 繼續深入刻畫手工藝品，完成線稿繪製（圖 5-49）。

4 用 WG1 號（▉）馬克筆對物體整體上第一遍色（圖 5-50）。

圖 5-49　手工藝品繪製步驟 3

圖 5-50　手工藝品繪製步驟 4

5 用 24 號（▬）馬克筆對花瓣上色，用 WG3 號（▬）馬克筆對手工藝品上第二遍色（圖 5-51）。

6 用 409 號（▬）彩鉛對手工藝品整體上色，注意顏色的漸層（圖 5-52）。

圖 5-51　手工藝品繪製步驟 5

圖 5-52　手工藝品繪製步驟 6

5.2.2　藝術字畫

　　藝術字畫一般是指圖畫與文字相互結合、相互取代的藝術形態，它既可以讓畫代替字，又可以讓字代替畫。

1 用鉛筆繪製出藝術字畫的輪廓，注意物體位置關係的把握（圖 5-53）。

2 用代針筆在鉛筆稿的基礎上，繪製藝術字畫的結構線，注意用線要肯定、流暢（圖 5-54）。

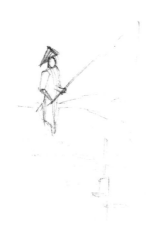

圖 5-53　藝術字畫繪製步驟 1

圖 5-54　藝術字畫繪製步驟 2

3 用橡皮擦擦去畫面中多餘的鉛筆線，保持畫面的整潔（圖 5-55）。

圖 5-55　藝術字畫繪製步驟 3

4 用 144 號（　　）馬克筆對水域部分上色，注意筆觸要隨水流的方向（圖 5-56）。

圖 5-56　藝術字畫繪製步驟 4

5 用 66 號（　　）馬克筆對藝術字畫上色，用 64 號（　　）馬克筆對「清」字上色（圖 5-57）。

圖 5-57　藝術字畫繪製步驟 5

6 用 43 號（　　）馬克筆對水草上色，然後用 64 號（　　）馬克筆進行局部加重，完成繪製（圖 5-58）。

圖 5-58　藝術字畫繪製步驟 6

5.2.3　骨骼標本

　　骨骼標本，是動物、植物、礦物等實物，採取整個個體（甚至多個個體，如細菌、藻類等微生物，或像真菌等個體小且聚生一處者），或是一部分成為樣品，經過各種處理，如物理風乾、真空、化學防腐處理等，令之可以長久保存，並盡量保持原貌，藉以提供作為展覽、示範、教育、鑑定、考證及其他各種研究之用。

1 用鉛筆繪製出骨骼標本的輪廓，注意物體位置關係的把握（圖 5-59）。

2 用代針筆在鉛筆稿的基礎上，繪製骨骼標本的結構線，注意用線要肯定、流暢（圖 5-60）。

圖 5-59　骨骼標本繪製步驟 1

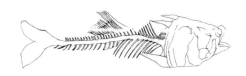

圖 5-60　骨骼標本繪製步驟 2

3 繼續深入刻畫魚骨，完成線稿繪製（圖 5-61）。

4 用 WG1 號（　）馬克筆對骨骼標本上第一遍色（圖 5-62）。

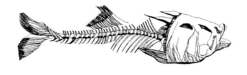

圖 5-61　骨骼標本繪製步驟 3

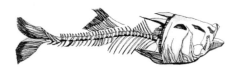

圖 5-62　骨骼標本繪製步驟 4

5 用 WG2 號（　）馬克筆對骨骼標本上第二遍色（圖 5-63）。

6 用 WG3 號（　）馬克筆上第三遍色，完成繪製（圖 5-64）。

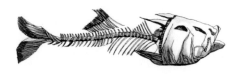

圖 5-63　骨骼標本繪製步驟 5

圖 5-64　骨骼標本繪製步驟 6

5.2.4　科技武器

科技武器，是運用科技手段製造的工具，也因此被用來起威懾和防禦作用，廣泛運用在軍事領域。

1 用鉛筆繪製出科技武器的輪廓，注意物體位置關係的把握（圖5-65）。

圖5-65　科技武器繪製步驟1

2 用代針筆在鉛筆稿的基礎上，繪製科技武器的結構線，注意用線要肯定、流暢（圖5-66）。

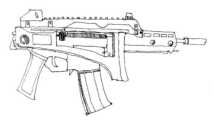

圖5-66　科技武器繪製步驟2

3 繼續深入刻畫科技武器，完成線稿繪製（圖5-67）。

圖5-67　科技武器繪製步驟3

4 用BG3號（　）馬克筆上第一遍色，注意筆觸（圖5-68）。

圖5-68　科技武器繪製步驟4

5 用BG5號（　）馬克筆對科技武器上第二遍色（圖5-69）。

圖5-69　科技武器繪製步驟5

6 用BG7號（　）馬克筆對科技武器上第三遍色，完成繪製（圖5-70）。

圖5-70　科技武器繪製步驟6

5.2.5 農業產品

農業產品是農業收穫的物品，如高粱、稻穀、花生、玉米、小麥以及各個地區土產等。初級農產品是指農業活動中獲得的植物、動物及其產品，不包括經過加工的各類產品。

1 用鉛筆繪製出農業產品的輪廓，注意物體位置關係的把握（圖 5-71）。

2 用代針筆在鉛筆稿的基礎上，繪製農業產品的結構線，注意用線要肯定、流暢（圖 5-72）。

圖 5-71　農業產品繪製步驟 1

圖 5-72　農業產品繪製步驟 2

3 繼續深入刻畫手工藝品，完成線稿繪製（圖 5-73）。

4 用 85 號（■）馬克筆對葡萄上色、用 47 號（▨）馬克筆對西瓜和其他水果上色，注意預留打亮位置（圖 5-74）。

圖 5-73　農業產品繪製步驟 3

圖 5-74　農業產品繪製步驟 4

5 用24號（■■）馬克筆、121號
（■）馬克筆對農產品上色，用103
號（■）馬克筆對籃子上色（圖
5-75）。

6 用34號（■■）馬克筆、136號
（■）上色，用95號（■）馬克
筆、43號（■）馬克筆加重顏色，
完成繪製（圖5-76）。

圖5-75 農業產品繪製步驟5

圖5-76 農業產品繪製步驟6

5.2.6 工業產品

工業產品是指工業企業生產活動所創造且符合原定生產目的和用途的生產成果。

1 用鉛筆繪製出工業產品的輪廓，注
意物體位置關係的把握（圖5-77）。

2 用代針筆在鉛筆稿的基礎上，繪製
工業產品的結構線，注意用線要肯定、
流暢（圖5-78）。

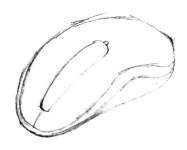

圖5-77 工業產品繪製步驟1

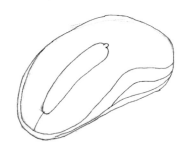

圖5-78 工業產品繪製步驟2

3 用橡皮擦擦去畫面中多餘的鉛筆線，保持畫面的整潔（圖 5-79）。

4 用 47 號（▬）馬克筆對工業產品上第一遍色，注意馬克筆的筆觸感和預留打亮的位置（圖 5-80）。

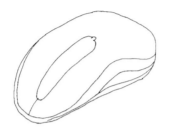

圖 5-79　工業產品繪製步驟 3

圖 5-80　工業產品繪製步驟 4

5 用 43 號（▬）馬克筆對工業產品上第二遍色（圖 5-81）。

6 用 BG3 號（▬）馬克筆、BG5 號（▬）馬克筆上色及對物體加上陰影，完成繪製（圖 5-82）。

圖 5-81　工業產品繪製步驟 5

圖 5-82　工業產品繪製步驟 6

5.2.7　模型

　　模型是人的思維構成的意識形態，透過表達從而形成的物件。

1 用鉛筆繪製出模型的輪廓，注意物體位置關係的把握（圖 5-83）。

2 用代針筆在鉛筆稿的基礎上，繪製模型的結構線，注意用線要肯定、流暢（圖 5-84）。

<div align="center">圖 5-83　模型繪製步驟 1</div>

<div align="center">圖 5-84　模型繪製步驟 2</div>

3 繼續深入刻畫模型，完成線稿繪製（圖 5-85）。

4 用 25 號（　　）馬克筆、21 號（　　）馬克筆對模型刀柄上色（圖 5-86）。

<div align="center">圖 5-85　模型繪製步驟 3</div>

<div align="center">圖 5-86　模型繪製步驟 4</div>

5 用 CG5 號（　　）馬克筆對模型刀上第一遍色（圖 5-87）。

6 用 144 號（　　）馬克筆對模型刀上第二遍色（圖 5-88）。

<div align="center">圖 5-87　模型繪製步驟 5</div>

<div align="center">圖 5-88　模型繪製步驟 66</div>

7 用 496 號（ ● ）彩鉛為模型刀加上陰影，完成繪製（圖 5-89）。

圖 5-89　模型繪製步驟 7

5.2.8　古董文物

古董文物，被視作人類文明和歷史的縮影，融合歷史學、金石學、博物學、鑑定學及科技史學等知識內涵。經歷無數朝代變遷，藏玩之風依然不衰，甚而更熱。

1 用鉛筆繪製出古董文物的輪廓（圖 5-90）。

2 用代針筆在鉛筆稿的基礎上，繪製古董文物的結構線，注意用線要肯定、流暢（圖 5-91）。

圖 5-90　古董文物繪製步驟 1

圖 5-91　古董文物繪製步驟 2

3 繼續深入刻畫古董文物，完成線稿繪製（圖 5-92）。

4 用 CG4 號（⬛）馬克筆對古董文物上色，注意馬克筆的筆觸和預留打亮位置（圖 5-93）。

圖 5-92　古董文物繪製步驟 3

圖 5-93　古董文物繪製步驟 4

5 用 68 號（⬛）馬克筆對古董文物上色（圖 5-94）。

6 用 CG5 號（⬛）馬克筆對古董文物進行顏色加重，完成繪製（圖 5-95）。

圖 5-94　古董文物繪製步驟 5

圖 5-95　古董文物繪製步驟 6

5.3　配景人物

　　配景人物在效果圖中起著點綴的作用，能夠使畫面更加生動活潑，增強畫面的氣氛。配景人物的表現不需要畫得太過寫實，在繪製的過程中結合不同的空間層次，掌握單體與組合人物的畫法即可。

5.3.1 單體人物

單體人物的繪製，注意把握人的比例、特徵與動態，掌握不同空間層次裡人物單體的繪製，能夠增強畫面的空間層次。

1 用鉛筆繪製出人物的輪廓（圖 5-96）。

2 用代針筆在鉛筆稿上，繪製人物結構線，用線要肯定、流暢（圖 5-97）。

圖 5-96　單體人物繪製步驟 1

圖 5-97　單體人物繪製步驟 2

3 繼續深入刻畫人物，完成線稿繪製（圖 5-98）。

4 用 17 號（▧）馬克筆對人物服裝上色（圖 5-99）。

圖 5-98　單體人物繪製步驟 3

圖 5-99　單體人物繪製步驟 4

5 用 138 號（�）馬克筆對包包上色（圖 5-100）。。

6 用 24 號（▬）馬克筆、43 號（█）馬克筆對服裝和包包加以修飾，完成繪製（圖 5-101）。。

圖 5-100　單體人物繪製步驟 5

圖 5-101　單體人物繪製步驟 6

5.3.2　群體人物

成群人物的表現有利於烘托畫面整體氣氛，作畫時可以概括人物輪廓，簡單表現人群狀態。但要注意的是，過多的群體人物會使畫面密集，不利於層次的表現。

1 用鉛筆繪製出人物組合的輪廓，注意物體位置關係的把握（圖 5-102）。

2 用代針筆在鉛筆稿的基礎上，繪製人物組合的結構線，注意用線要肯定、流暢（圖 5-103）。

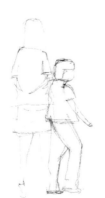

圖 5-102　群體人物繪製步驟 1

圖 5-103　群體人物繪製步驟 2

3 繼續深入刻畫人物，完成線稿繪製
（圖 5-104）。

4 用 37 號（　　）馬克筆對人物服裝
上色（圖 5-105）。

圖 5-104　群體人物繪製步驟 3

圖 5-105　群體人物繪製步驟 4

5 用 47 號（　　）馬克筆對人物短裙
上色（圖 5-106）。

6 用 43 號（　　） 馬 克 筆、34 號
（　　） 馬克筆對服裝加重顏色，用
GG5 號（　　）馬克筆對人物頭髮進
行簡單繪製，最後畫出投影，完成繪製
（圖 5-107）。

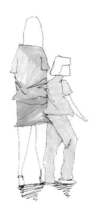

圖 5-106　群體人物繪製步驟 5

圖 5-107　群體人物繪製步驟 6

6

簡單空間表現

在展示設計手繪效果圖的表現中，除重點表現展示畫面主體之外，還要把握展示局部的表現。本章將主要講解如何繪製前廳、舞臺、洽談空間、過道、服務空間、陳列區、櫥窗展示區等。

6.1 展示前廳

　　展示前廳一般是具有接待、諮詢等服務功能的區域。通常會將該空間設計在入口處，因此它將帶給人展示陳列的第一感受，在展示空間裡占有重要位置（圖6-1）。

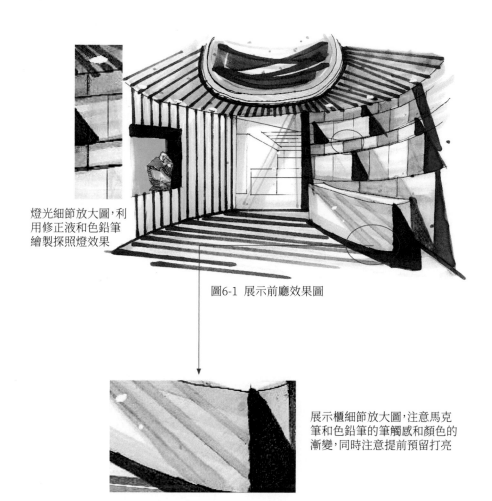

燈光細節放大圖，利用修正液和色鉛筆繪製探照燈效果

圖6-1 展示前廳效果圖

展示櫃細節放大圖，注意馬克筆和色鉛筆的筆觸感和顏色的漸變，同時注意提前預留打亮

1 首先用鉛筆勾出空間大致外形與結構輪廓線，表現出空間物體大概的外形特徵，確定畫面的構圖（圖 6-2）。

2 在鉛筆稿的基礎上，用代針筆勾出物體準確的結構線，用自然的曲線勾出弧形的輪廓線，注意線條的流暢性（圖 6-3）。

圖 6-2　展示前廳繪製步驟 1

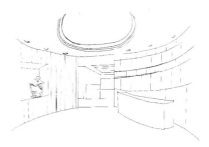

圖 6-3　展示前廳繪製步驟 2

3 用 77 號（■）馬克筆對頂面上色，用 BG1 號（■）馬克筆對地面上色，注意馬克筆的筆觸感和顏色的漸層（圖 6-4）。

4 用 76 號（■）馬克筆對牆面上色，用 75 號（■）馬克筆對頂面、地面上第二遍色，注意顏色的過渡與筆觸的變化（圖 6-5）。

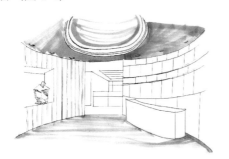

圖 6-4　展示前廳繪製步驟 3

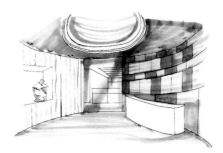

圖 6-5　展示前廳繪製步驟 4

5 用 BG7 號（■）馬克筆對畫面加點重色，讓畫面視覺衝擊力更強（圖6-6）。

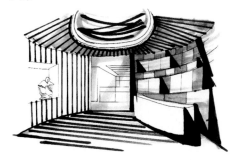

圖 6-6 展示前廳繪製步驟 5

6 用 36 號（■）馬克筆對燈光和展櫃上色，注意顏色的過渡與筆觸的變化（圖 6-7）。

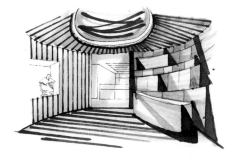

圖 6-7 展示前廳繪製步驟 6

7 用 409 號（●）彩鉛對燈光和部分區域上色（圖 6-8）。

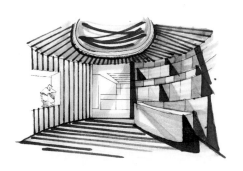

圖 6-8 展示前廳繪製步驟 7

8 用 67 號（■）馬克筆對展示櫃背景上色和對畫面加點點綴色，豐富畫面。最後用修正液對燈光和物體打亮處上色，完成繪製（圖 6-9）。

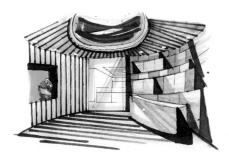

圖 6-9 展示前廳繪製步驟 8

6.2 展示舞臺

展示舞臺設計是以「舞臺」為目標物的設計。展示舞臺則是為對物品進行一個展示而專門設計的舞臺。一些商品的展示如服裝，需要模特兒透過表演和走秀對物品加以展示，而舞臺將造成一個展示的綜合作用（圖 6-10）。

圖6-10 展示舞臺效果圖

注意給畫面留一些空白的地方，能讓畫面更有層次

燈光可以用色鉛筆加修正液方式表達

線條要排列整齊

1 首先用鉛筆勾出空間大致的外形與結構的輪廓線，表現出空間物體大概的外形特徵，確定畫面的構圖（圖6-11）。

2 在鉛筆稿的基礎上，用代針筆勾出物體準確的結構線，注意線條的流暢性，用橡皮擦擦去畫面中多餘的鉛筆線，保持畫面的整潔（圖 6-12）。

圖 6-11 展示舞臺繪製步驟 1

圖 6-12 展示舞臺繪製步驟 2

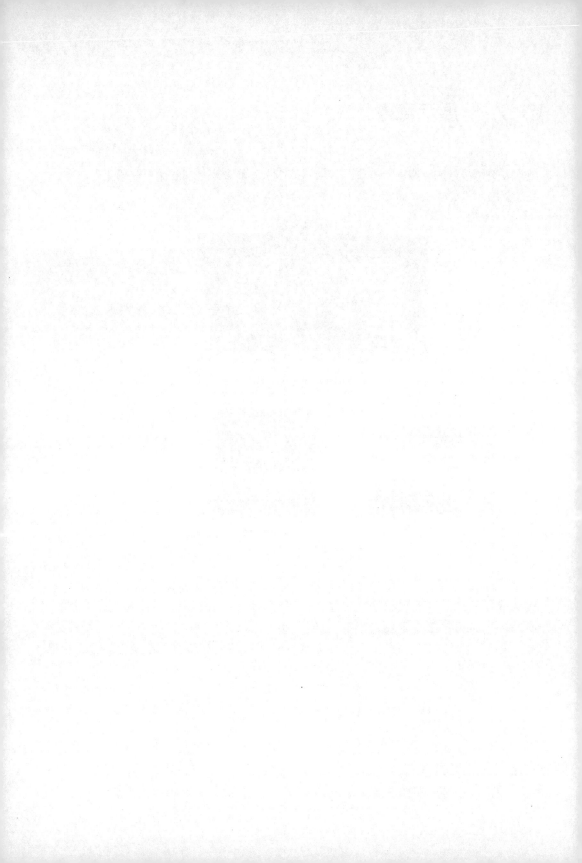

3 為畫面加一些排列線條（圖6-13）。

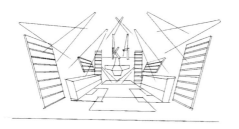

圖6-13　展示舞臺繪製步驟3

4 繼續深化線稿（圖6-14）。

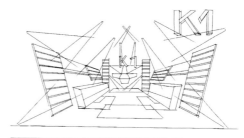

圖6-14　展示舞臺繪製步驟4

5 用14號（■）馬克筆對紅色燈箱部分上色（圖6-15）。

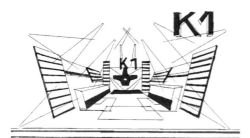

圖6-15　展示舞臺繪製步驟5

6 用37號（■）馬克筆對黃色燈箱部分上色（圖6-16）。

圖6-16　展示舞臺繪製步驟6

7 用449號（●）彩鉛對藍色雷射燈燈光部分上色，注意燈光要隨著線稿形體上色（圖6-17）。

圖6-17　展示舞臺繪製步驟7

8 用434號（●）彩鉛對舞臺背景、頂面等區域上色（圖6-18）。

圖6-18　展示舞臺繪製步驟8

9 用 434 號（●）彩鉛對舞臺地面區域上色（圖 6-19）。

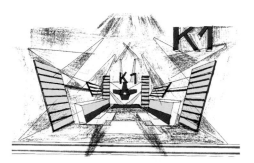

圖 6-19　展示舞臺繪製步驟 9

10 用 CG5 號（■）馬克筆對舞臺深色部分上色，注意讓馬克筆的筆觸感生動起來（圖 6-20）。

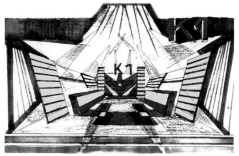

圖 6-20　展示舞臺繪製步驟 10

11 用 434 號（●）彩鉛對舞臺地面、背景等區域深化顏色（圖 6-21）。

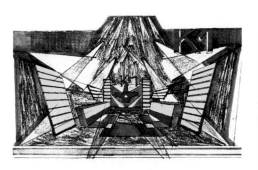

圖 6-21　展示舞臺繪製步驟 11

12 用 83 號（■）馬克筆對舞臺地面、背景等區域繼續深化顏色，用修正液對燈光部分上色，使其更有光感，完成繪製（圖 6-22）。

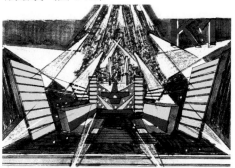

圖 6-22　展示舞臺繪製步驟 12

6.3 　展示過道

　　展示過道是展示空間使用的水平交通空間。它也是將展示功能和人流動線功能相結合的一個空間。所以在繪製展示過道時需要考慮展示部分的合理性，以及人流動線的影響（圖 6-23）。

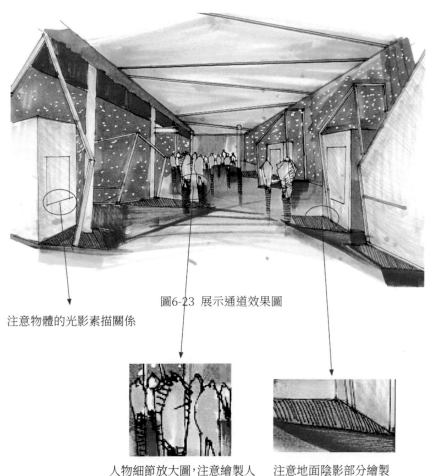

圖6-23　展示通道效果圖

注意物體的光影素描關係

人物細節放大圖，注意繪製人物時的形態和前後大小關係

注意地面陰影部分繪製時的線條要整齊流暢

1 先用鉛筆勾出空間大致外形與結構輪廓線，表現出大概外形特徵，確定構圖後，用代針筆增添細節（圖6-24）。

2 繼續用代針筆為畫面增添細節（圖6-25）。

圖6-24　展示過道繪製步驟1

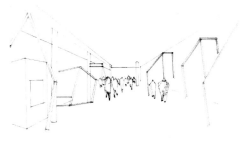

圖6-25　展示過道繪製步驟2

3 繼續繪製線稿，適當調整物體大小和透視關係（圖6-26）。

4 深化細節，繪製物體和物體投影（圖6-27）。

圖6-26　展示過道繪製步驟3

圖6-27　展示過道繪製步驟4

5 用47號（▉）對頂面造型和造型架上色，顏色勿超出輪廓線（圖6-28）。

6 用GG3號（▉）馬克筆對牆面和物體陰影上色（圖6-29）。

圖6-28　展示過道繪製步驟5

圖6-29　展示過道繪製步驟6

7 用 BG1 號（ ▭ ）馬克筆對地面上色，注意畫出地板透明度（圖 6-30）。

圖 6-30 展示過道繪製步驟 7

8 用 33 號（ ▭ ）馬克筆對展示品和部分人物上色，注意漸層（圖 6-31）。

圖 6-31 展示過道繪製步驟 8

9 用 64 號（ ▮ ）馬克筆為物體投影顏色加重，用 17 號（ ▭ ）馬克筆為地面和牆面上色（圖 6-32）。

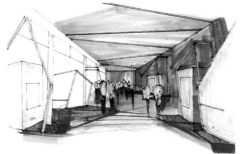

圖 6-32 展示過道繪製步驟 9

10 用 64 號（ ▮ ）馬克筆、GG3 號（ ▭ ）馬克筆對牆面繼續上色（圖 6-33）。

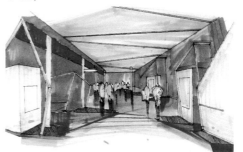

圖 6-33 展示過道繪製步驟 10

11 用 407 號（ ▭ ）彩鉛對畫面加色，用修正液為牆面增添一些「點」元素，完成繪製（圖 6-34）。

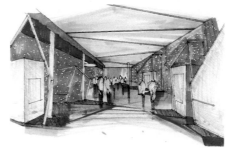

圖 6-34 展示過道繪製步驟 11

6.4　展示洽談區

　　展示洽談區是展示與休閒洽談合二為一的一個空間。空間集趣味性與娛樂性為一體，既可以娛樂消遣，也可以工作學習（圖6-35）。

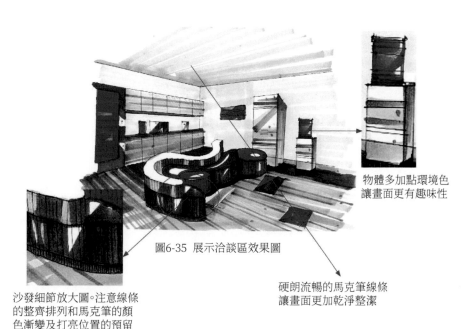

物體多加點環境色
讓畫面更有趣味性

圖6-35 展示洽談區效果圖

沙發細節放大圖。注意線條
的整齊排列和馬克筆的顏
色漸變及打亮位置的預留

硬朗流暢的馬克筆線條
讓畫面更加乾淨整潔

1 先用鉛筆勾出空間大致的外形與結構的輪廓線，表現出空間物體大概的外形特徵，確定畫面的構圖（圖6-36）。

2 在鉛筆稿上，用代針筆準確勾出物體的結構線，用自然的曲線勾出沙發輪廓線，注意線條的流暢性（圖6-37）。

圖 6-36　展示洽談區繪製步驟1

圖 6-37　展示洽談區繪製步驟2

3 用 21 號（■）馬克筆對沙發及裝飾物上色，注意上色時沿著物體的結構走，用 11 號（■）馬克筆、64 號（■）馬克筆對沙發凳和其他物體上色，用 59 號（■）馬克筆對牆面上色（圖 6-38）。

4 用 WG1 號（■）馬克筆為冰箱、飲水機、儲物櫃和沙發靠背上色，注意馬克筆的筆觸感（圖 6-39）。

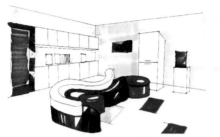

圖 6-38　展示洽談區繪製步驟 3

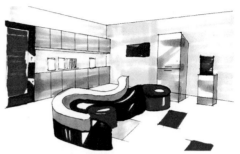

圖 6-39　展示洽談區繪製步驟 4

5 用 CG4 號（■）馬克筆對地面和頂面上第一遍色（圖 6-40）。

6 用 CG5 號（■）馬克筆對地面和物品上第二遍色（圖 6-41）。

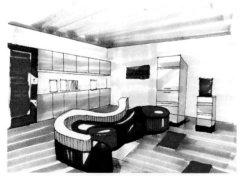

圖 6-40　展示洽談區繪製步驟 5

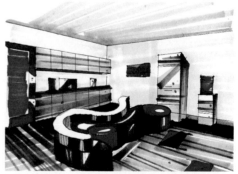

圖 6-41　展示洽談區圖繪製步驟 6

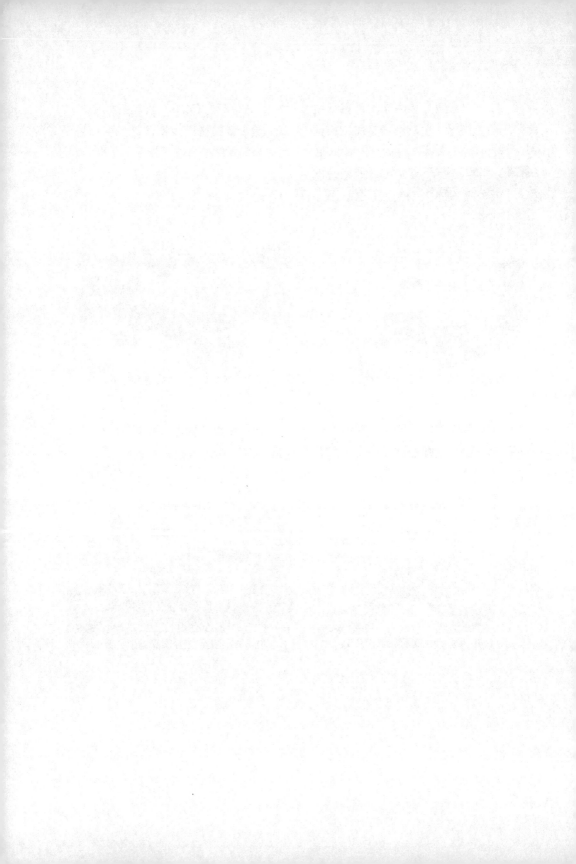

7 用 164 號（⬜）馬克筆對畫面加點黃色系和用 467 號（⬤）彩鉛綠色系為整體畫面上色，豐富畫面（圖 6-42）。

圖 6-42 展示洽談區繪製步驟 7

6.5 展示服務區

　　展示服務區又稱休息站，一般在展廳中心的位置，主要的用途是供人們短暫休息，並提供服務，比如資訊諮詢、儲存物品等公共服務內容（圖6-43）。

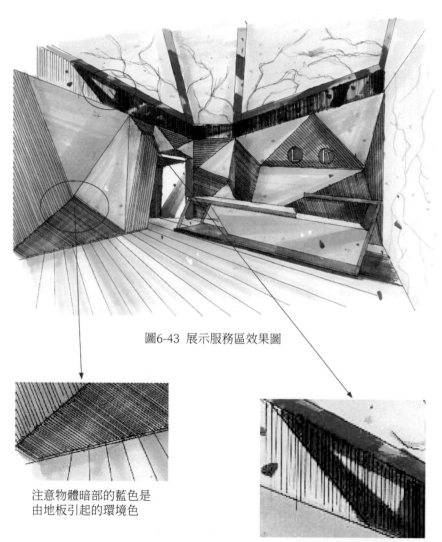

圖6-43 展示服務區效果圖

注意物體暗部的藍色是
由地板引起的環境色

馬克筆的筆觸讓畫面
看起來更加有層次感

1 首先用鉛筆勾出空間大致的外形
與結構的輪廓線，表現出空間物體大
概的外形特徵，確定畫面的構圖（圖
6-44）。

2 在鉛筆稿的基礎上，用代針筆勾出
物體準確的結構線，注意線條的流暢性
（圖 6-45）。

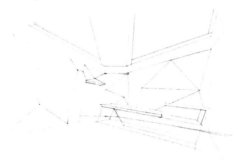

圖 6-44　展示服務區繪製步驟 1

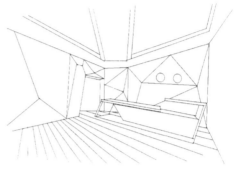

圖 6-45　展示服務區繪製步驟 2

3 用整齊排列的線條深化物體表面，
注意物體素描明暗關係（圖 6-46）。

4 為一些結構點處加重顏色，用整齊
線條為物體加上投影（圖 6-47）。

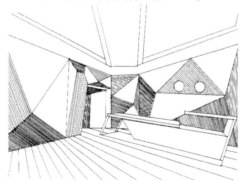

圖 6-46　展示服務區繪製步驟 3

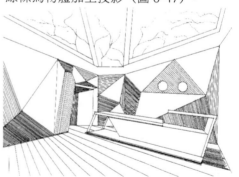

圖 6-47　展示服務區繪製步驟 4

5 繼續深化線稿，完成線稿繪製（圖
6-48）。

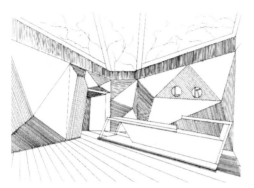

圖 6-48　展示服務區繪製步驟 5

6 用 BG3 號（▢）馬克筆對多面體
牆面上色，注意物體明暗關係（圖
6-49）

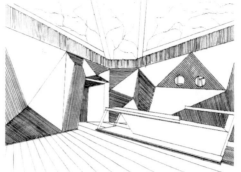

圖 6-49　展示服務區繪製步驟 6

7 用 37 號（▢）馬克筆對櫃檯和飾
面牆板上色，用 56 號（▮）馬克筆
對櫃檯上色（圖 6-50）。

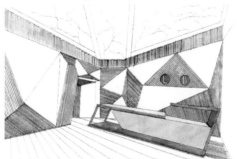

圖 6-50　展示服務區繪製步驟 7

8 用 BG1 號（▢）馬克筆對頂面上
色，注意馬克筆的筆觸感（圖 6-51）。

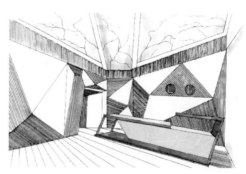

圖 6-51　展示服務區繪製步驟 8

9 用 144 號（ ）馬克筆對地面上第一遍色，用 67 號（ ）馬克筆對頂面裝飾面上第一遍色，對地面上第二遍色，同時對一些物體暗部加上環境色（圖 6-52）。

10 用 BG1 號（ ）馬克筆對多面體牆面上色（圖 6-53）。

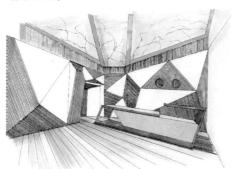

圖 6-52　展示服務區繪製步驟 9

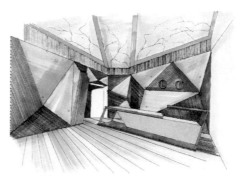

圖 6-53　展示服務區繪製步驟 10

11 用 64 號（ ）馬克筆對頂面裝飾面上第二遍色，同時運用一些點的筆觸，讓畫面更加生動（圖 6-54）。

12 用 37 號（ ）馬克筆對牆面和其他區域上點色，增加畫面的層次感（圖 6-55）。

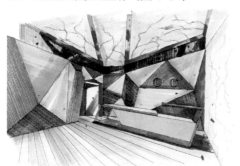

圖 6-54　展示服務區繪製步驟 11

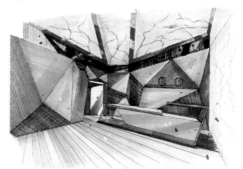

圖 6-55　展示服務區繪製步驟 12

6.6 展品陳列區

展品陳列區之間的空間規畫應保證陳列的系統性、順序性、靈活性和參觀的可選擇性。它是對參觀、教育、休息而專設的房間、通道、場地等占用的空間的總稱（圖6-56）。

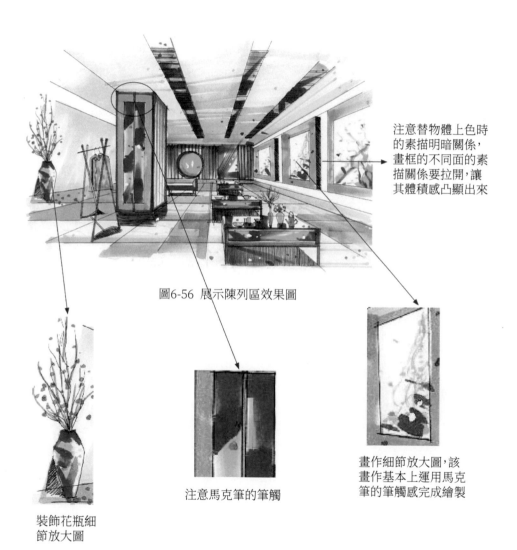

注意替物體上色時的素描明暗關係，畫框的不同面的素描關係要拉開，讓其體積感凸顯出來

圖6-56 展示陳列區效果圖

裝飾花瓶細節放大圖

注意馬克筆的筆觸

畫作細節放大圖，該畫作基本上運用馬克筆的筆觸感完成繪製

1 首先用鉛筆勾出空間大致的外形與結構的輪廓線，表現出空間物體大概的外形特徵，確定畫面的構圖（圖6-57）。

2 在鉛筆稿的基礎上，用代針筆勾出物體準確的結構線，注意線條的流暢性（圖6-58）。

圖 6-57　展品陳列區繪製步驟 1

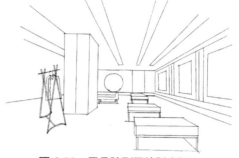

圖 6-58　展品陳列區繪製步驟 2

3 用排列線條為物體上陰影（圖6-59）。

4 繼續深化線稿（圖6-60）。

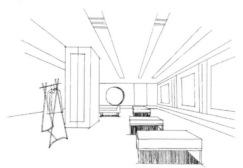

圖 6-59　展品陳列區繪製步驟 3

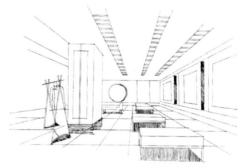

圖 6-60　展品陳列區繪製步驟 4

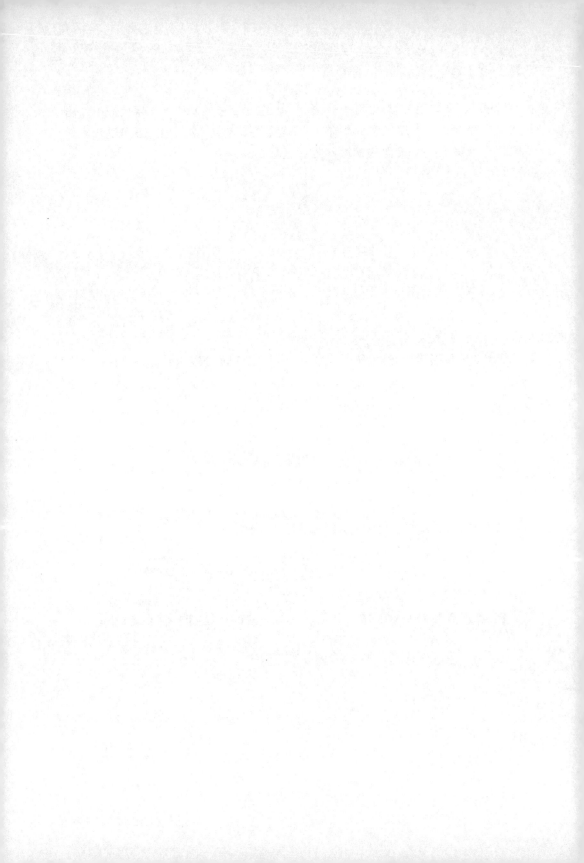

5 豐富畫面的細節，在一些結構點上加重線條顏色（圖 6-61）。

6 用 169 號（■）馬克筆對木材質部分上色，注意顏色不要超出輪廓線（圖 6-62）。

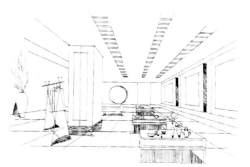

圖 6-61 展品陳列區繪製步驟 5

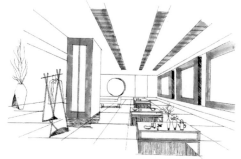

圖 6-62 展品陳列區繪製步驟 6

7 用 67 號（■）馬克筆對裝飾品、家具等部分上色（圖 6-63）。

8 用 198 號（■）馬克筆對畫面增添顏色，在畫品上運用點的筆觸進行繪製，用 BG1 號（■）馬克筆對地面、頂面上第一遍色（圖 6-64）。

圖 6-63 展品陳列區繪製步驟 7

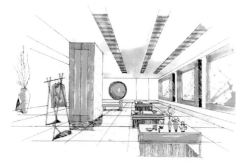

圖 6-64 展品陳列區繪製步驟 8

9 用 WG1 號（�）馬克筆對牆面上色（圖 6-65）。

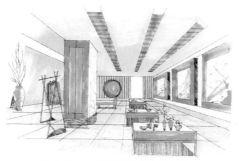

圖 6-65 展品陳列區繪製步驟 9

11 用 96 號（■■）馬克筆對木材質部分上第二遍色，多運用些馬克筆的筆觸（圖 6-67）

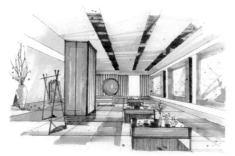

圖 6-67 展品陳列區繪製步驟 11

10 用 BG3 號（■■）馬克筆、BG5 號（■■）馬克筆對地面、頂面上第二次色（圖 6-66）。

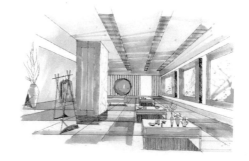

圖 6-66 展品陳列區繪製步驟 10

12 用 64 號（■■）馬克筆對藍色部分上第二遍色，增加其層次感，用修正液對物體增加些點的筆觸，完成繪製（圖 6-68）。

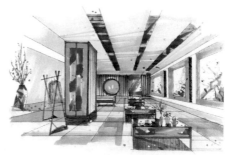

圖 6-68 展品陳列區繪製步驟 12

6.7 櫥窗展示區

　　櫥櫥窗是指商店臨街的用來展示樣品的玻璃窗。外形類似大的窗戶,展示的樣品可以為服裝包包類、護膚保養類、工藝品類、奢侈品類等等(圖6-69)。

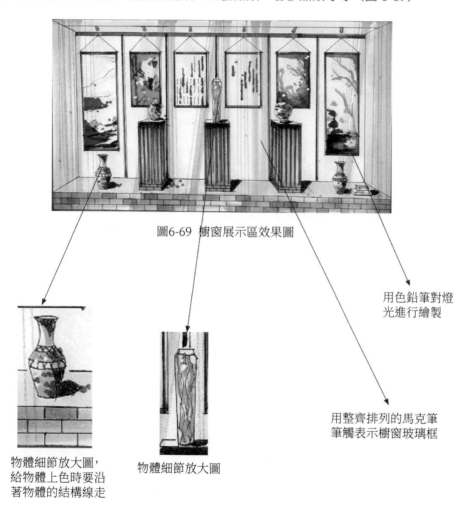

圖6-69 櫥窗展示區效果圖

物體細節放大圖,
給物體上色時要沿
著物體的結構線走

物體細節放大圖

用色鉛筆對燈
光進行繪製

用整齊排列的馬克筆
筆觸表示櫥窗玻璃框

1 首先用鉛筆勾出空間大致的外形與結構的輪廓線，表現出空間物體大概的外形特徵，確定畫面的構圖（圖 6-70）。

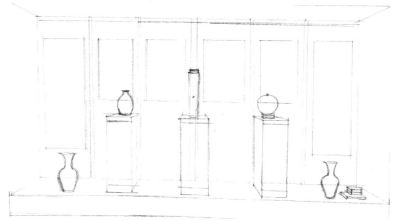

圖 6-70　櫥窗展示區繪製步驟 1

2 在鉛筆稿的基礎上，用代針筆勾出物體準確的結構線，用自然的曲線勾出裝飾花瓶的輪廓線，注意線條的流暢性（圖 6-71）。

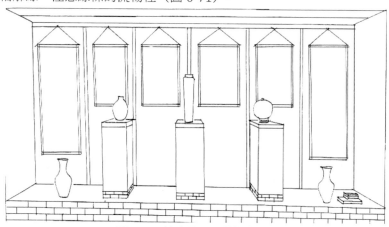

圖 6-71　櫥窗展示區繪製步驟 2

3 仔細繪製畫面的細節，用整齊排列的線條加重畫面的暗部，確定畫面的明暗關係，增強畫面的空間層次，注意用線要流暢（圖 6-72）。

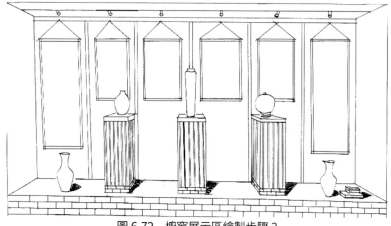

圖 6-72　櫥窗展示區繪製步驟 3

4 對裝飾品進行細節刻畫，同時注意素描明暗關係（圖 6-73）。

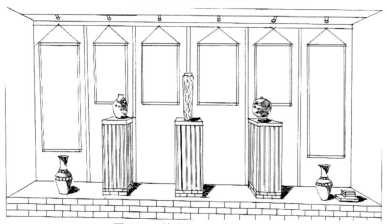

圖 6-73　櫥窗展示區繪製步驟 4

5 對藝術畫品進行細節刻畫（圖 6-74）。

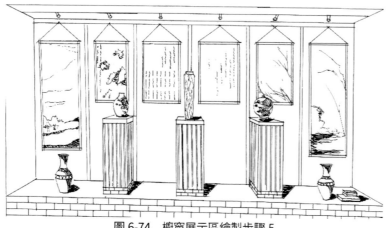

圖 6-74　櫥窗展示區繪製步驟 5

6 用 169 號（　）馬克筆為展示櫃上第一遍色，用 100 號（　）馬克筆為畫品部分上色，為展示櫃上第二遍色（圖 6-75）。

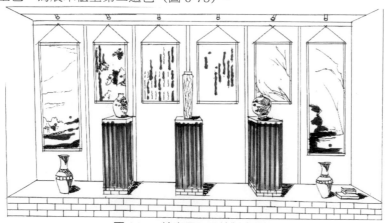

圖 6-75　櫥窗展示區繪製步驟 6

7 用 BG7 號（■）馬克筆對裝飾框線條和物體陰影部分上色（圖 6-76）。

圖 6-76　櫥窗展示區繪製步驟 7

8 用 67 號（■）馬克筆對裝飾花瓶和畫品上第一遍色，用 64 號（■）馬克筆對裝飾花瓶和畫品上第二遍色（圖 6-77）。

圖 6-77　櫥窗展示區繪製步驟 8

9 用46號（███）馬克筆、58號（███）馬克筆對畫品和裝飾花瓶上色，注意
裝飾花瓶的素描明暗關係（圖6-78）。

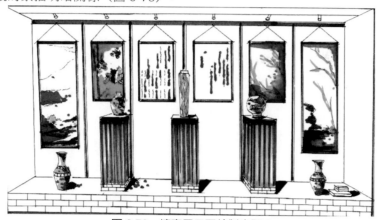

圖6-78 櫥窗展示區繪製步驟9

10 用BG1號（███）馬克筆對頂面、地面、牆面上色，注意畫出馬克筆的通透
感，用67號（███）馬克筆對地臺裝飾石板紋樣上色（圖6-79）。

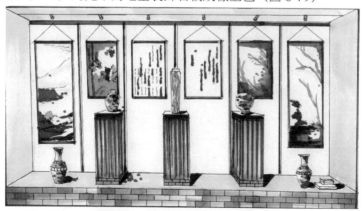

圖6-79 櫥窗展示區繪製步驟10

11 用 67 號（▬）馬克筆對櫥窗玻璃框繪製直線表現其材質的通透感，用 409 號（▢）彩鉛對 LED 燈燈光上色，也可以為物體或者周圍環境增添些顏色，用 147 號（▬）馬克筆為畫品部分加色（圖 6-80）。

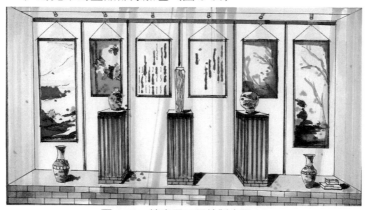

圖 6-80　櫥窗展示區繪製步驟 11

12 用修正液為畫面加點打亮，用代針筆對畫面物體輪廓線整體繪製，最後完成繪製（圖 6-81）。

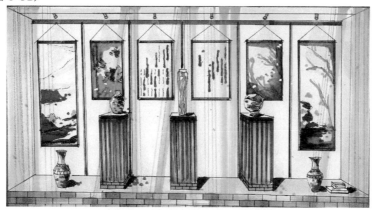

圖 6-81　櫥窗展示區繪製步驟 12

7

展示空間線稿表現

　　展示空間的線稿表現是繪製好展示空間效果圖的基礎。線稿包括了畫面整體素描、透視、物體展示陳列等大關係，所以繪製好線稿是畫好效果圖的第一步。

7.1　建築化風格展示空間

建築化風格展示空間一般是指獨立建築物用來對一些物體進行展示作用的空間（圖 7-1）。

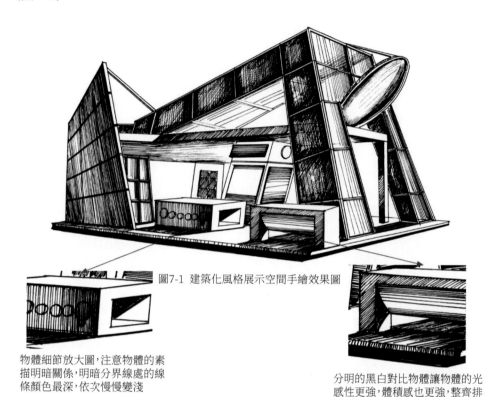

圖7-1　建築化風格展示空間手繪效果圖

物體細節放大圖，注意物體的素描明暗關係，明暗分界線處的線條顏色最深，依次慢慢變淺

分明的黑白對比物體讓物體的光感性更強，體積感也更強，整齊排列的線條讓物體更加硬朗整潔

1 首先用鉛筆勾出空間大致的外形與結構的輪廓線，表現出空間物體大概的外形特徵，確定畫面的構圖（圖 7-2）。

2 繼續深化鉛筆稿（圖 7-3）。

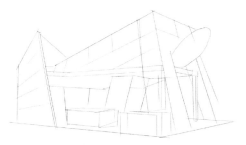

圖 7-2　建築化風格展示空間繪製步驟 1

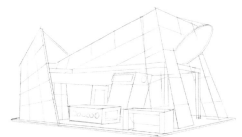

圖 7-3　建築化風格展示空間繪製步驟 2

3 在鉛筆稿上，用代針筆勾出物體準確的結構線，用自然的曲線勾出弧線形輪廓線，注意線條的流暢性（圖 7-4）。

4 用橡皮擦擦去畫面中多餘的鉛筆線，保持畫面的整潔（圖 7-5）。

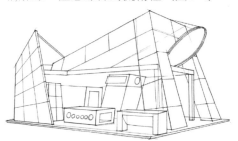

圖 7-4　建築化風格展示空間繪製步驟 3

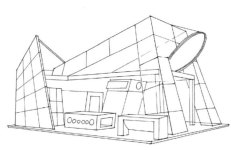

圖 7-5　建築化風格展示空間繪製步驟 4

5 為結構性轉折點添加雙線條和加重線條顏色，讓其體積感更強（圖 7-6）。

6 從畫面左側開始深化結構，利用排列的線條對其刻畫，注意線條隨著結構走，明暗交界處的顏色最重（圖 7-7）。

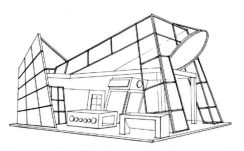

圖 7-6　建築化風格展示空間繪製步驟 5

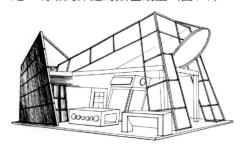

圖 7-7　建築化風格展示空間繪製步驟 6

7 利用線條對畫面依次深化刻畫，注意線條不要超出輪廓線（圖 7-8）。

8 慢慢對物體的背光處加重顏色，使物體的光感性更強（圖 7-9）。

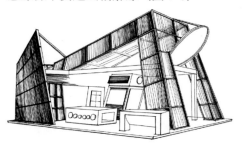

圖 7-8　建築化風格展示空間繪製步驟 7

圖 7-9　建築化風格展示空間繪製步驟 8

9 逐漸細化全部畫面（圖 7-10）。

10 最後完成繪製（圖 7-11）。

圖 7-10　建築化風格展示空間繪製步驟 9

圖 7-11　建築化風格展示空間繪製步驟 10

7.2　回歸自然化風格展示空間

　　自然化風格展示空間是指空間內部運用了大量自然元素，如木質材料、天然的棉麻布藝、綠色植物等（圖 7-12）。

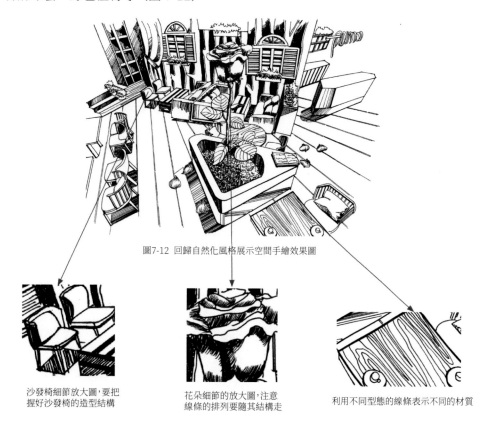

圖7-12 回歸自然化風格展示空間手繪效果圖

沙發椅細節放大圖，要把握好沙發椅的造型結構

花朵細節的放大圖，注意線條的排列要隨其結構走

利用不同型態的線條表示不同的材質

1 先用鉛筆勾出空間大致的外形與結構的輪廓線，表現出空間物體大概的外形特徵，確定畫面的構圖（圖 7-13）。

圖 7-13

回歸自然化風格展示空間繪製步驟 1

2 在鉛筆稿的基礎上，用代針筆勾出視覺中心的花朵結構線，注意線條的流暢性（圖 7-14）。

圖 7-14

回歸自然化風格展示空間繪製步驟 2

3 繼續深入刻畫線稿（圖 7-15）。

圖 7-15

回歸自然化風格展示空間繪製步驟 3

4 刻畫時注意物體前後的穿插關係和透視關係（圖 7-16）。

圖 7-16

回歸自然化風格展示空間繪製步驟 4

5 繼續深入刻畫，完成線稿繪製（圖7-17）。

圖 7-17

回歸自然化風格展示空間繪製步驟 5

6 用橡皮擦擦去畫面中多餘的鉛筆線，保持畫面的整潔（圖 7-18）。

圖 7-18

回歸自然化風格展示空間繪製步驟 6

7 利用整齊排列的線條對物體進行刻畫，要注意線條隨著結構走，明暗交界處的顏色最重（圖 7-19）。

圖 7-19

回歸自然化風格展示空間繪製步驟 7

8 利用線條對畫面依次深化刻畫，注意線條不要超出輪廓線（圖 7-20）。

圖 7-20

回歸自然化風格展示空間繪製步驟 8

9　慢慢對物體的背光處加重顏色，使物體的光感性更強（圖 7-21）。

圖 7-21

回歸自然化風格展示空間繪製步驟 9

10　利用不同線條表現不同材質，逐漸細化整個畫面的全部分（圖 7-22）。

圖 7-22

回歸自然化風格展示空間繪製步驟 10

11　繪製時注意保持畫面的整潔乾淨（圖 7-23）。

圖 7-23

回歸自然化風格展示空間繪製步驟 11

12　最後完成繪製（圖 7-24）。

圖 7-24

回歸自然化風格展示空間繪製步驟 12

7.3　陳列戲劇化風格展示空間

　　陳列戲劇化風格展示空間是指空間運用了一些誇張、視覺衝擊感強的裝飾元素，或者是用一些稀有的材料、對比感強的元素進行風格搭配的展示空間（圖7-25）。

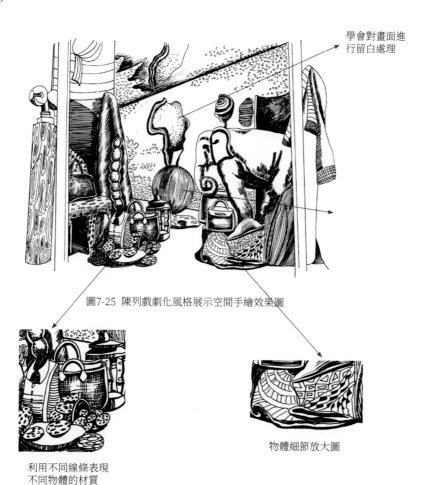

學會對畫面進行留白處理

圖7-25 陳列戲劇化風格展示空間手繪效果圖

利用不同線條表現不同物體的材質

物體細節放大圖

1 首先用鉛筆勾出空間大致的外形與結構的輪廓線，表現出空間物體大概的外形特徵，確定畫面的構圖（圖7-26）。

2 在鉛筆稿上，用代針筆勾出物體準確的結構線，用曲線勾出弧線形的輪廓線，注意線條的流暢性（圖7-27）。

圖 7-26

陳列戲劇化風格展示空間繪製步驟 1

圖 7-27

陳列戲劇化風格展示空間繪製步驟 2

3 逐漸勾勒結構輪廓線（圖7-28）。

4 完成線稿勾勒（圖7-29）。

圖 7-28

陳列戲劇化風格展示空間繪製步驟 3

圖 7-29

陳列戲劇化風格展示空間繪製步驟 4

5 用橡皮擦擦去畫面中多餘的鉛筆
線，保持畫面的整潔（圖 7-30）。

圖 7-30

陳列戲劇化風格展示空間繪製步驟 5

6 逐漸物體賦予線條描繪，盡可能運
用變化線條增加物體層次（圖 7-31）。

圖 7-31

陳列戲劇化風格展示空間繪製步驟 6

7 為結構性轉折點添加雙線條和加
重線條顏色，讓其體積感更強（圖
7-32）。

圖 7-32

陳列戲劇化風格展示空間繪製步驟 7

8 利用整齊排列的線條對物體進行刻
畫，要注意線條隨著結構走，明暗交界
處的顏色最重（圖 7-33）。

圖 7-33

陳列戲劇化風格展示空間繪製步驟 8

9 利用線條對畫面依次深化刻畫，注意線條不要超出輪廓線（圖 7-34）。

10 慢慢對物體的背光處加重顏色，使物體的光感性更強（圖 7-35）。

圖 7-34

陳列戲劇化風格展示空間繪製步驟 9

圖 7-35

陳列戲劇化風格展示空間繪製步驟 10

11 最後完成繪製（圖 7-36）。

圖 7-36　陳列戲劇化風格展示空間繪製步驟 11

7.4　陳列藝術化風格展示空間

　　陳列藝術化風格展示空間是指內部擺放了許多藝術展品的空間，如藝術掛畫、雕塑、工藝陳列品等展品，運用藝術品來營造具有藝術化風格的展示空間（圖7-37）。

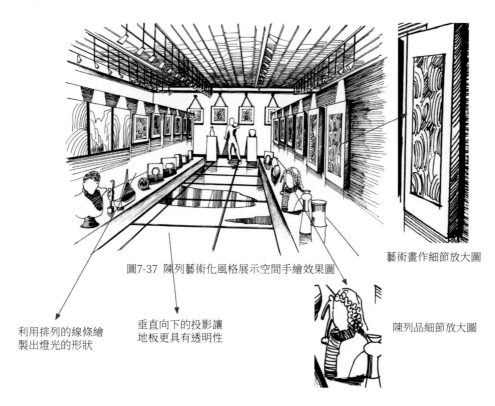

藝術畫作細節放大圖

圖7-37　陳列藝術化風格展示空間手繪效果圖

利用排列的線條繪製出燈光的形狀

垂直向下的投影讓地板更具有透明性

陳列品細節放大圖

1 首先用鉛筆勾出空間大致的外形與結構的輪廓線，表現出空間物體大概的外形特徵，確定畫面的構圖（圖7-38）。

圖7-38
陳列藝術化風格展示空間繪製步驟 1

2 在鉛筆稿的基礎上，用代針筆勾出物體準確的結構線，用自然的曲線勾出弧線形的輪廓線，注意線條的流暢性（圖7-39）。

圖7-39
陳列藝術化風格展示空間繪製步驟 2

3 繼續深入刻畫線稿（圖7-40）。

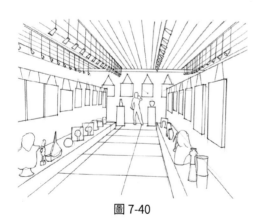

圖7-40
陳列藝術化風格展示空間繪製步驟 3

4 用橡皮擦擦去畫面中多餘的鉛筆線，保持畫面的整潔（圖7-41）。

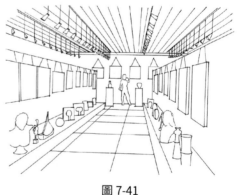

圖7-41
陳列藝術化風格展示空間繪製步驟 4

5 逐漸為物體賦予線條描繪，盡可能運用變化的線條增加物體的層次（圖7-42）。

6 從畫面的左側開始深化結構，利用整齊排列的線條對物體進行刻畫，要注意線條隨著結構走，明暗交界處的顏色最重（圖7-43）。

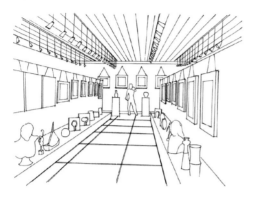

圖 7-42

陳列藝術化風格展示空間繪製步驟 5

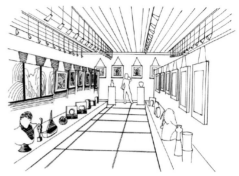

圖 7-43

陳列藝術化風格展示空間繪製步驟 6

7 逐漸為物體賦予線條描繪，盡可能運用變化的線條增加物體的層次（圖7-44）。

8 慢慢對物體的背光處加重顏色，使物體的光感性更強（圖7-45）。

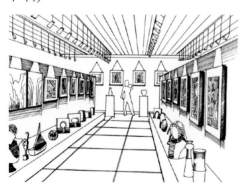

圖 7-44

陳列藝術化風格展示空間繪製步驟 7

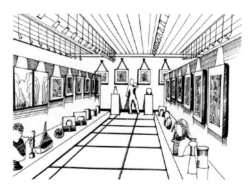

圖 7-45

陳列藝術化風格展示空間繪製步驟 8

9 利用線條對畫面依次深化刻畫，注意線條不要超出輪廓線（圖 7-46）。

10 學會利用不同線條表現不同材質，逐漸細化整個畫面的全部分，完成繪製（圖 7-47）。

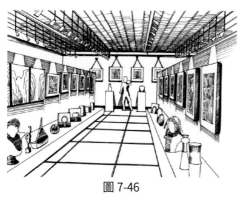

圖 7-46

陳列藝術化風格展示空間繪製步驟 9

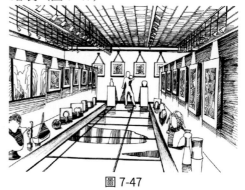

圖 7-47

陳列藝術化風格展示空間繪製步驟 10

7.5　陳列生活化風格展示空間

陳列生活化風格展示空間是指空間內擺放的物品是跟生活息息相關的，一般這些空間為：家具店、生活家居店、日用品百貨店、生活館等等（圖 7-48）。

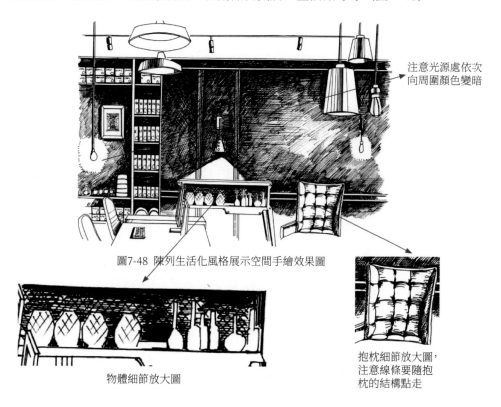

注意光源處依次向周圍顏色變暗

圖7-48 陳列生活化風格展示空間手繪效果圖

物體細節放大圖

抱枕細節放大圖，注意線條要隨抱枕的結構點走

1 首先用鉛筆勾出空間大致的外形與結構的輪廓線，表現出空間物體大概的外形特徵，確定畫面的構圖（圖7-49）。

圖7-49
陳列生活化風格展示空間繪製步驟1

2 在鉛筆稿的基礎上，用代針筆勾出物體準確的結構線，用自然的曲線勾出弧線形的輪廓線，注意線條的流暢性（圖7-50）。

圖7-50
陳列生活化風格展示空間繪製步驟2

3 繼續深化線稿繪製（圖7-51）。

圖7-51
陳列生活化風格展示空間繪製步驟3

4 逐漸為物體賦予線條描繪，運用變化線條增加物體層次（圖7-52）。

圖7-52
陳列生活化風格展示空間繪製步驟4

5 用橡皮擦擦去畫面中多餘的鉛筆線，保持畫面的整潔（圖 7-53）。

圖 7-53

陳列生活化風格展示空間繪製步驟 5

6 從畫面的中間開始深化結構，利用整齊排列的線條對物體進行刻畫，要注意線條隨著結構走，明暗交界處的顏色最重（圖 7-54）。

圖 7-54

陳列生活化風格展示空間繪製步驟 6

7 利用線條對畫面依次深化刻畫，注意線條不要超出輪廓線（圖 7-55）。

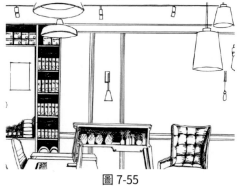

圖 7-55

陳列生活化風格展示空間繪製步驟 7

8 利用不同線條表現不同材質，逐漸細化整個畫面的全部分（圖 7-56）。

圖 7-56

陳列生活化風格展示空間繪製步驟 8

9 慢慢對物體的背光處加重顏色，使物體的光感性更強（圖7-57）。

圖 7-57
陳列生活化風格展示空間繪製步驟 9

10 繪製時注意保持畫面的乾淨整潔（圖7-58）。

圖 7-58
陳列生活化風格展示空間繪製步驟 10

11 最後完成繪製（圖7-59）。

圖 7-59　陳列生活化風格展示空間繪製步驟 11

7.6 數位高科技展示空間

數位高科技展示空間是指對數位產品進行展示與銷售的商業空間,如手機店、電腦城等等(圖 7-60)。

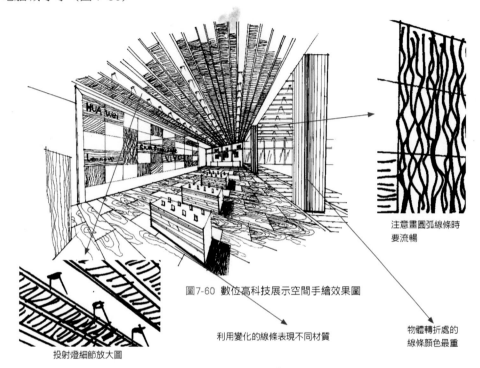

注意畫圓弧線條時
要流暢

圖7-60 數位高科技展示空間手繪效果圖

投射燈細節放大圖

利用變化的線條表現不同材質

物體轉折處的
線條顏色最重

1 首先用鉛筆勾出空間大致的外形與結構的輪廓線，表現出空間物體大概的外形特徵，確定畫面的構圖（圖7-61）。

2 在鉛筆稿的基礎上，用代針筆勾出物體準確的結構線，注意線條的流暢性（圖7-62）。

圖 7-61　數位高科技展示空間繪製步驟 1

圖 7-62　數位高科技展示空間繪製步驟 2

3 逐漸為物體賦予線條描繪，運用變化的線條增加物體的層次（圖7-63）。

4 逐為結構性轉折點添加雙線條和加重線條顏色，讓體積感更強（圖7-64）。

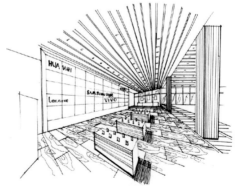

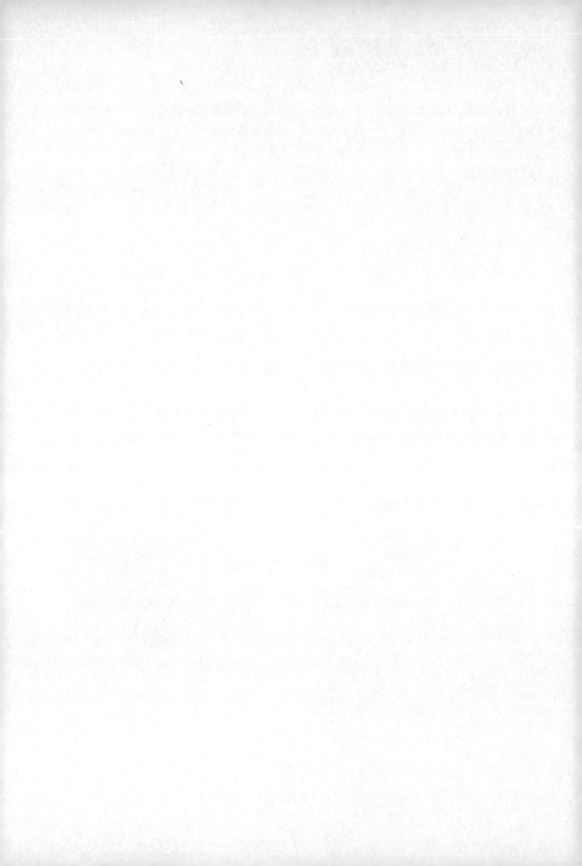

圖 7-63　數位高科技展示空間繪製步驟 3　　圖 7-64　數位高科技展示空間繪製步驟 4

5 利用整齊排列的線條對物體進行刻畫，要注意線條隨著結構走，明暗交界處的顏色最重（圖 7-65）。

6 利用線條對畫面依次深化刻畫，注意線條不要超出輪廓線（圖 7-66）。

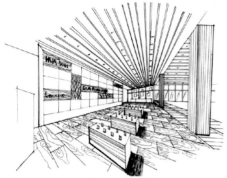

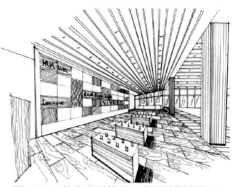

圖 7-65　數位高科技展示空間繪製步驟 5　　圖 7-66　數位高科技展示空間繪製步驟 6

7 慢慢對物體的背光處加重顏色，使物體的光感性更強（圖 7-67）。

8 利用不同線條表現不同材質，逐漸細化整個畫面的全部分（圖 7-68）。

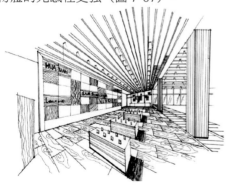

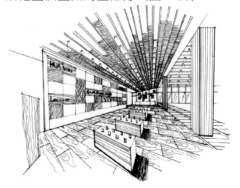

圖 7-67　數位高科技展示空間繪製步驟 7　　　　圖 7-68　數位高科技展示空間繪製步驟 8

9 最後完成繪製（圖 7-69）。

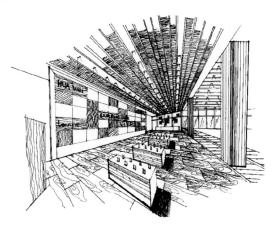

圖 7-69　數位高科技展示空間繪製步驟 9

8

展示空間表現

　　現代展示空間設計，早已不再是一桌兩椅、幾塊展板的現代「廟會」式的被動展示了。在激烈的市場競爭中，除策劃、組織工作外，展會的形象設計也是展覽會成功的關鍵。物品展示如何在有限的空間內，最大限度地發揮展示功能，是展示設計必須解決的問題。物品展示設計要透過特定的空間場地，借助一定的設施，以展示物品企業形象為途徑，對物品進行展示。在追求經濟效益為目的同時，用美學、技術、經濟、人性、文化等元素對觀眾的心理、思想、行為產生深刻影響。它是一個綜合系統的設計計畫的實施過程。展覽展示設計環境的空間規畫，應盡量以人為本，以客戶為中心，給予觀眾舒適感和親近感，千方百計地吸引觀眾並使之流連忘返。本章將對不同主題的展示空間進行手繪繪製演示，以便讀者更直接地感受展示空間的魅力。

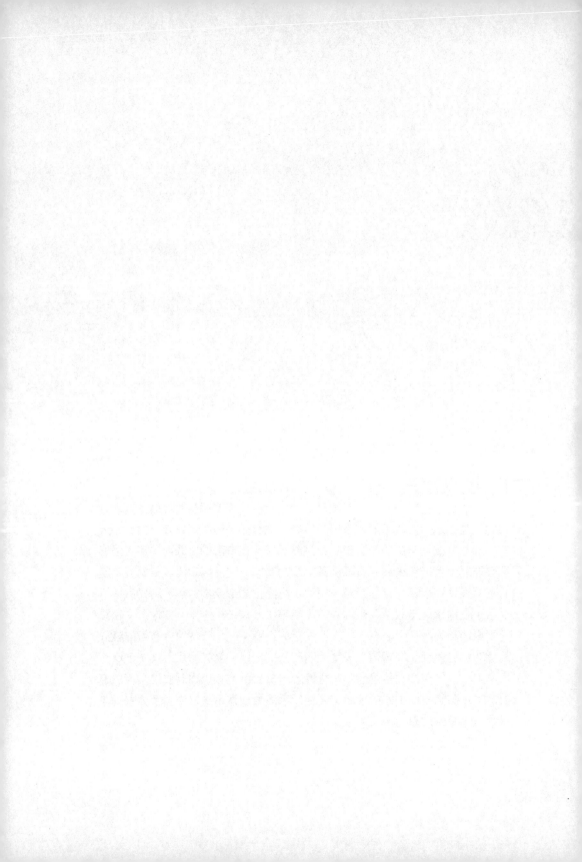

8.1 主題展廳展覽

對主題展廳進行多角度全方位分析,圍繞一個主題,借助一些色彩、場景、布置來凸顯一個統一的主題。主題展廳不僅要有身體的感官體驗,還要有心靈的精神體驗,從這個層面上看,獨特的文化內涵也是吸引參觀者的核心內涵,應使主題和其文化相結合,只有不斷地挖掘文化內涵,主題展廳才能得到完善、充實和更新,才能吸引參觀者。主題展廳的劃分可以根據展示物品的不同進行劃分,如汽車、珠寶、時裝等。

8.1.1 大型汽車展

車展的全稱為「汽車展覽」,一般在專業展覽館或會場中心進行汽車產品的展示。對於汽車工藝與汽車產品的廣告,所展示的汽車或與汽車相關的產品,代表著汽車製造工業的發展動向與時代脈動(圖8-1)。

圖8-1 汽車展手繪效果圖

可以利用前後冷暖對比,讓畫面更有視覺衝擊力

注意色鉛筆的筆觸關係,上色時顏色由輕到重繪製

繪製要點

(1) 要把握汽車展示空間的結構特徵與主題風格，掌握畫面整體的透視關係，注意物體前後穿插的關係等等。

(2) 畫面的整體比例關係要把握準確，畫面的色調要和諧統一，注意不同材質的表現。

(3) 學會利用留白形式完善畫面的構圖，豐富畫面的內容，並加強畫面的空間層次。

繪製步驟

1 用鉛筆繪製底稿，確定畫面的構圖與透視關係（圖 8-2）。

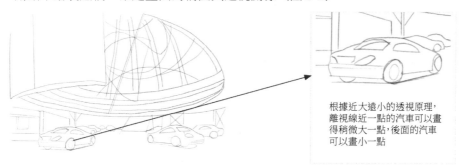

根據近大遠小的透視原理，離視線近一點的汽車可以畫得稍微大一點，後面的汽車可以畫小一點

圖 8-2　汽車展繪製步驟 1

2 用代針筆在鉛筆稿的基礎上進行繪製，同時可以在鉛筆稿畫得不準確的地方用代針筆進行修改，最後記得用橡皮擦將線稿擦除（圖 8-3）

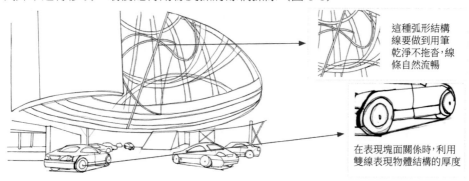

這種弧形結構線要做到用筆乾淨不拖沓，線條自然流暢

在表現塊面關係時，利用雙線表現物體結構的厚度

圖 8-3　汽車展繪製步驟 2

3 為畫面添加陰影，區分出畫面大致的明暗關係，加強畫面的空間景深感，完成線稿的繪製（圖 8-4）。

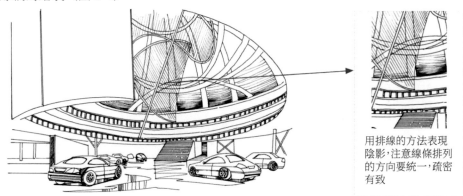

用排線的方法表現陰影，注意線條排列的方向要統一，疏密有致

圖 8-4　汽車展繪製步驟 3

4 用 WG2 號（■■）馬克筆、WG4 號（■■）馬克筆繪製車身和吊頂，用 183 號（■■）馬克筆繪製車窗玻璃和鋼架結構，同時注意馬克筆的筆觸運用（圖 8-5）。

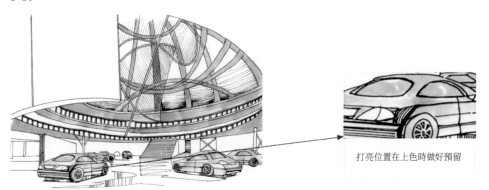

打亮位置在上色時做好預留

圖 8-5　汽車展繪製步驟 4

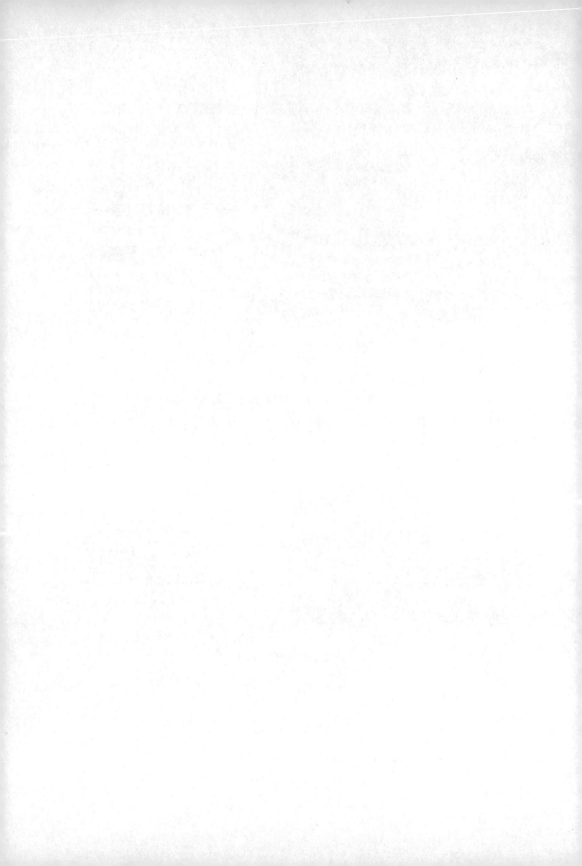

5 用 BG7 號（ ■ ）馬克筆繪製頂面；用 CG2 號（ ■ ）馬克筆繪製牆面和地面（圖 8-6）。

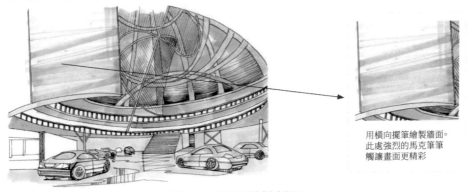

用橫向擺筆繪製牆面。
此處強烈的馬克筆筆
觸讓畫面更精彩

圖 8-6 汽車展繪製步驟 5

6 用 67 號（ ■ ）馬克筆繪製窗戶，用 36 號（ ■ ）馬克筆繪製展示牌和部分吊頂顏色（圖 8-7）。

遠處運用冷灰色可以使
視覺效果往後退，增強畫
面的空間景深感

圖 8-7 汽車展繪製步驟 6

7 使用 BG7 號（■）馬克筆對頂面和地面進行顏色加重，使用 WG6 號（■）馬克筆對汽車和局部吊頂等地方進行顏色加重（圖 8-8）。

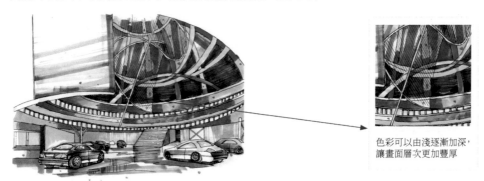

色彩可以由淺逐漸加深，讓畫面層次更加豐厚

圖 8-8　汽車展繪製步驟 7

8 用黑色 499 號（●）彩鉛壓重畫面的暗部顏色，用代針筆仔細刻畫細節，整體調整畫面，完成繪製（圖 8-9）。

圖 8-9　汽車展繪製步驟 8

8.1.2 時尚珠寶展

　　莎士比亞說：「美麗的女人，戴合適的珠寶是相得益彰；戴不合適的珠寶是錦上添花。總之只要是珠寶，沒有不讓女人發光的！」珠寶展廳是專為女人而設計的，所以展廳的一些裝飾元素要與女性相互匹配（圖 8-10）。

繪製要點

(1) 要把握珠寶展示空間的整體格調與裝飾元素，掌握畫面整體的透視關係，物體結構要清晰，珠寶等小物件要注意造型形態。

(2) 把握空間的比例與尺度、韻律與節奏、畫面的色調冷暖等關係，還要注意物體材質質感與紋理的表現。

(3) 馬克筆的使用要注意筆觸感，同時不宜把畫面畫得太過飽滿，有時候留出一點空隙能為畫面增彩，讓空間層次感更強。

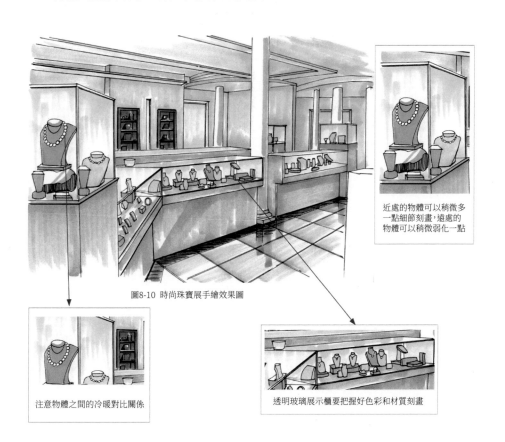

近處的物體可以稍微多一點細節刻畫，遠處的物體可以稍微弱化一點

圖8-10 時尚珠寶展手繪效果圖

注意物體之間的冷暖對比關係

透明玻璃展櫃要把握好色彩和材質刻畫

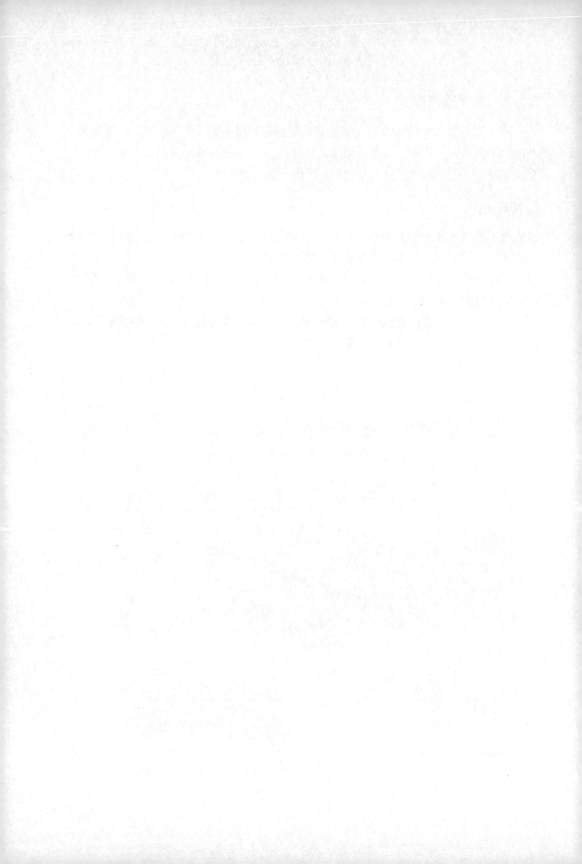

繪製步驟

1 用鉛筆繪製底稿，畫出外形輪廓，注意透視與構圖關係的表現（圖 8-11）。

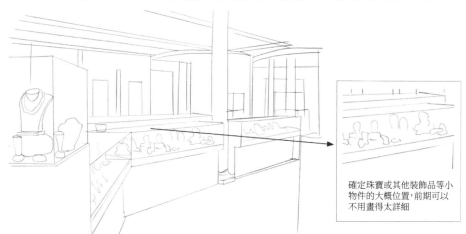

確定珠寶或其他裝飾品等小物件的大概位置，前期可以不用畫得太詳細

圖 8-11　時尚珠寶展繪製步驟 1

2 用代針筆在鉛筆稿的基礎上繪製展示空間的結構線，注意用線要準確，用筆要肯定；用橡皮擦擦去鉛筆線，保持畫面的整潔（圖 8-12）。

注意前後穿插關係，前面的物體擋住後面的時候，後面的線條不要露出

圖 8-12　時尚珠寶展繪製步驟 2

3 繼續繪製展示空間的結構細節，豐富畫面內容，完成展示空間黑白線稿的繪製（圖 8-13）。

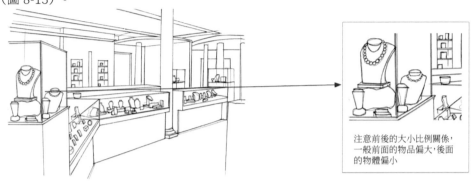

注意前後的大小比例關係，
一般前面的物品偏大，後面
的物體偏小

圖 8-13　時尚珠寶展繪製步驟 3

4 進一步完善線稿繪製，為物體加點陰影，使其更有重量感（圖 8-14）。

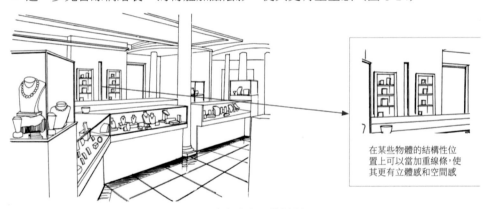

在某些物體的結構性位
置上可以當加重線條，使
其更有立體感和空間感

圖 8-14　時尚珠寶展繪製步驟 4

5 用 139 號（　　）馬克筆對展櫃進行第一遍上色，節奏要輕快活躍（圖 8-15）。

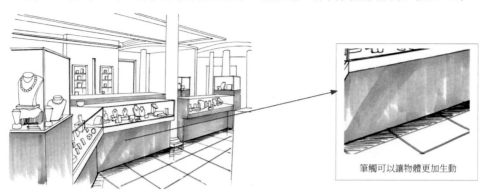

筆觸可以讓物體更加生動

圖 8-15　時尚珠寶展繪製步驟 5

6 用 136 號（　　）馬克筆對地面進行上色，用 142 號（　　）馬克筆對牆面和頂面進行上色（圖 8-16）。

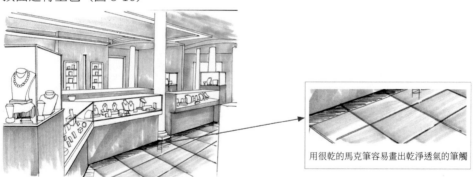

用很乾的馬克筆容易畫出乾淨透氣的筆觸

圖 8-16　時尚珠寶展繪製步驟 6

7 用 34 號（▨）馬克筆、CG2 號（▨）馬克筆對珠寶進行上色，用 76 號（▨）馬克筆、4 號（▨）馬克筆對裝飾品等物件上色，上色的時候盡量不要超出輪廓線（圖 8-17）。

8 用 144 號（▨）馬克筆對玻璃展櫃進行上色，可以適當用一些拖筆的表現技法（圖 8-18）。

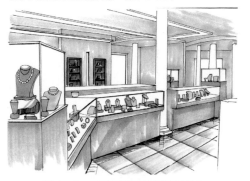

圖 8-17　時尚珠寶展繪製步驟 7

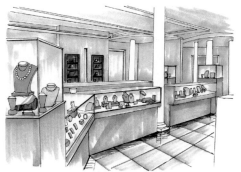

圖 8-18　時尚珠寶展繪製步驟 8

9 掌握大的空間關係，做最後的調整（圖 8-19）。

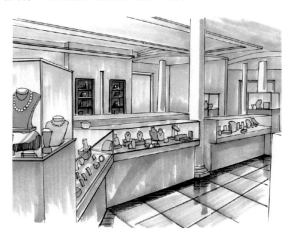

圖 8-19　時尚珠寶展繪製步驟 9

8.1.3　綠色農產品展

　　綠色農產品展，能推動特色農產品、新產品、新技術的推廣應用，促進特色農產品的展示、展銷與貿易合作，吸引更多的生產經營組織進入特色農產品產業化經營鏈，提高特色農產品品質，提升特色產品加工水準，擴大特色農產品的市場流通，促進農民增收、農業發展和社會的繁榮（圖 8-20）。

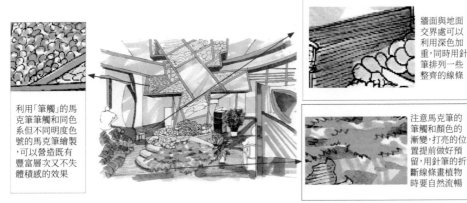

牆面與地面交界處可以利用深色加重，同時用針筆排列一些整齊的線條

利用「筆觸」的馬克筆筆觸和同色系但不同明度色號的馬克筆繪製，可以營造既有豐富層次又不失體積感的效果

注意馬克筆的筆觸和顏色的漸變，打亮的位置提前做好預留，用針筆的折斷線條畫植物時要自然流暢

圖 8-20　綠色農產品展手繪效果圖

繪製要點

(1)　要把握綠色農產品展示空間的目的和性質，掌握畫面整體的主題風格和調性。

(2)　注意物品展示和陳列的位置、各個物體的形態和大小、比例與尺度等。畫面的整體比例關係要把握準確，畫面的色調要和諧統一，注意不同材質的表現。

(3)　要把握農產品之間的對稱與不對稱、重複與均衡、主次對比、虛實對比、大小對比、遠近對比等藝術手法的相互關係。

繪製步驟

1 首先用鉛筆勾出空間大致的外形與結構的輪廓線，表現出空間物體大概的外形特徵，確定畫面的構圖（圖8-21）。

2 在鉛筆稿上，用代針筆勾出物體準確結構線，用自然的曲線勾出配景植物輪廓線，注意線條的流暢性（圖8-22）。

圖 8-21　綠色農產品展繪製步驟 1

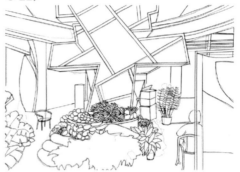

圖 8-22　綠色農產品展繪製步驟 2

3 用橡皮擦擦去畫面中多餘的鉛筆線，保持畫面的整潔（圖8-23）。

4 仔細繪製細節，用排列線條加重暗部，確定畫面的明暗關係，增強空間層次，注意用線要流暢（圖8-24）。

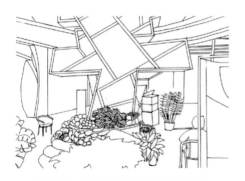

圖 8-23　綠色農產品展繪製步驟 3

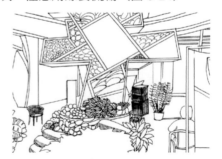

圖 8-24　綠色農產品展繪製步驟 4

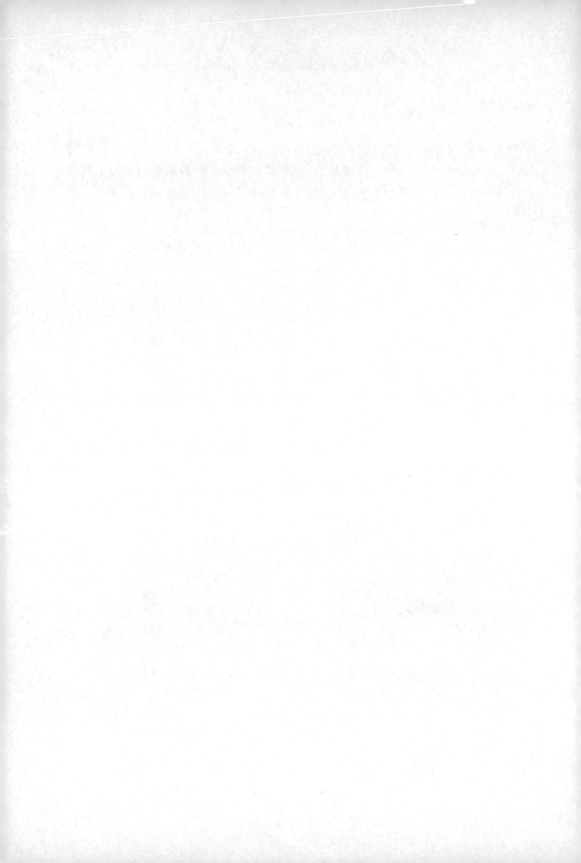

5 用 47 號（� ▬▬）馬克筆對植物和部分農產品上色，注意馬克筆的筆觸感（圖 8-25）。

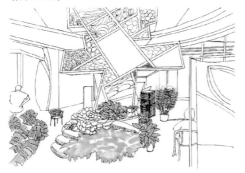

圖 8-25　綠色農產品展繪製步驟 5

6 用 34 號（▬▬）馬克筆對部分農產品上色，注意馬克筆顏色不要超出輪廓線（圖 8-26）。

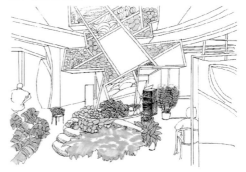

圖 8-26　綠色農產品展繪製步驟 6

7 用 57 號（▬▬）馬克筆對空間結構線和植物上色（圖 8-27）。

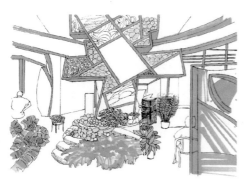

圖 8-27　綠色農產品展繪製步驟 7

8 用 48 號（▬▬）馬克筆對部分農產品上色，用 WG2 號（▬▬）馬克筆對地面、頂面和牆面上色，注意筆觸感，部分位置可以適當留白（圖 8-28）。

圖 8-28　綠色農產品展繪製步驟 8

9 用 CG5 號（■）馬克筆對地面部分加重顏色，用 167 號（▨）馬克筆對植物增加層次（圖 8-29）。

10 用 43 號（■）馬克筆對空間綠色系進行局部加重，然後用 467 號（▨）彩鉛為整體空間加點綠色環境色，豐富整個畫面，最後用代針筆為需要重新描邊的物體描邊，為部分陰影排列整齊線條，完成繪製（圖 8-30）。

圖 8-29　綠色農產品展繪製步驟 9

圖 8-30　綠色農產品展繪製步驟 10

8.1.4　精品家居展

　　家居展覽會展示設計是家居展覽的一個重要組成部分，它是隨著家居展覽活動的蓬勃興起及人們生活方式的轉變而發展起來的，是一種以交易為目的、在展覽館內完成的展示設計活動（圖 8-31）。

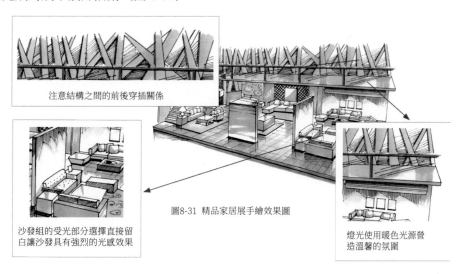

注意結構之間的前後穿插關係

沙發組的受光部分選擇直接留白讓沙發具有強烈的光感效果

圖8-31 精品家居展手繪效果圖

燈光使用暖色光源營造溫馨的氛圍

繪製要點

(1) 此案例為俯視的手繪效果圖,繪製時需要了解視點與透視等關係,注意物品展示和陳列的位置、各個物體的形態和大小、比例與尺度等。

(2) 多注意畫面的色調冷暖關係,同時注意物體材質質感與紋理的表現。

(3) 整齊排列的線條可以使空間更加乾淨明朗,馬克筆上色的時候留出一點空隙能為畫面增彩,讓空間層次感更強。

繪製步驟

1 用鉛筆繪製底稿,畫出家居展示空間的大致整體空間,注意各個物體間的陳列擺放位置和透視關係(圖 8-32)。

2 用代針筆勾出物體準確的結構線,同時用橡皮擦擦去多餘的鉛筆線(圖 8-33)。

圖 8-32 精品家居展繪製步驟 1

圖 8-33 精品家居展繪製步驟 2

3 繼續深化細節(圖 8-34)。

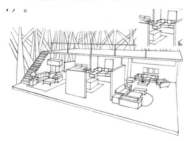

圖 8-34 精品家居展繪製步驟 3

4 畫出物體的陰影部分，加重一些物體的結構轉折點，地板的繪製線條要隨透視點消失（圖 8-35）。

當物體與物體之間前後重疊時，可以使用排列線條的方法使物體之間構成黑白反差

圖 8-35　精品家居展繪製步驟 4

5 用 WG2 號（■）馬克筆、用 139 號（■）馬克筆、用 25 號（■）馬克筆繪製家居產品以及部分隔斷，繪製時要輕快乾淨，多留白（圖 8-36）。

圖 8-36　精品家居展繪製步驟 5

6 用 139 號（■）馬克筆繼續繪製地毯，用 137 號（■）馬克筆繪製牆面與部分隔間（圖 8-37）。

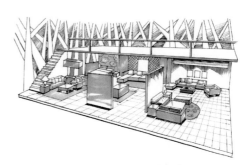

圖 8-37　精品家居展繪製步驟 6

7 用 BG3 號（■■）馬克筆對地面進行大面積上色，對投影部分顏色加重，同時多運用一些筆觸感（圖 8-38）。

8 用 183 號（■■）馬克筆對玻璃護欄進行上色，原稿與印刷後的顏色可能會出現色差，屬於正常現象（圖 8-39）。

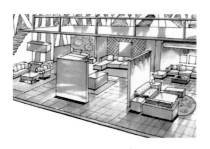

圖 8-38　精品家居展繪製步驟 7

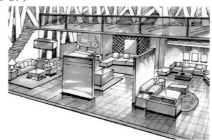

圖 8-39　精品家居展繪製步驟 8

9）用 137 號（■■）馬克筆對牆面裝飾結構部分進行上色，上色時防止顏色溢出輪廓線。最後對畫面進行整體顏色調整（圖 8-40）。

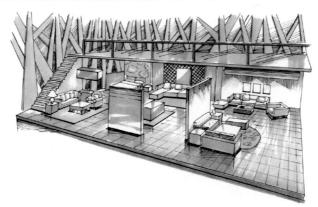

圖 8-40　精品家居展繪製步驟 9

8.1.5　夏季時裝展

　　時裝會展定位是時裝會展的一種策略性營銷手段。透過時裝會展定位，當市場情況發生變化時，辦展機構還能明確自己應採取的競爭策略。時裝會展定位能使時裝會展形成自己的個性化特徵，形成競爭優勢，從而在激烈的競爭中獲勝。另外，時裝會展的定位不是一成不變的，必須根據形勢的發展和市場需求的變化不斷調整提高，賦予新的內涵，使其不斷發展和完善，注入新的生機和活力（圖 8-41）。

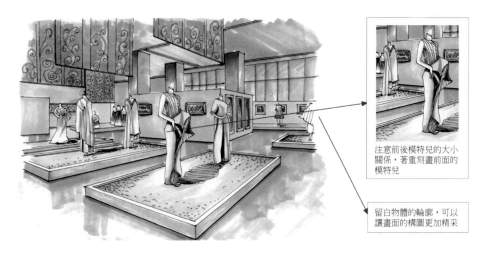

注意前後模特兒的大小關係，著重刻畫前面的模特兒

留白物體的輪廓，可以讓畫面的構圖更加精采

圖 8-41　夏季時裝展手繪效果圖

繪製要點

1. 繪製時注意前後模特兒的大小透視關係，注意物品展示和陳列的位置、各個物體的形態和大小、比例與尺度等。

2. 多注意畫面的色調冷暖關係，同時注意物體材質質感與紋理的表現。

3. 整齊排列的線條可以使空間更加乾淨明朗，學會利用留白形式完善畫面的構圖，讓空間層次感更強。

繪製步驟

1 首先用鉛筆勾出空間大致的外形與結構的輪廓線，表現出空間大概的外形特徵，確定畫面的構圖（圖 8-42）。

2 在鉛筆稿的基礎上，用代針筆勾出空間準確的結構線，用自然的曲線勾出服裝模特兒的輪廓線，注意線條的流暢性（圖 8-43）。

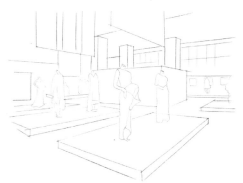

圖 8-42　夏季時裝展繪製步驟 1

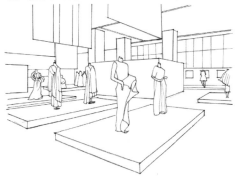

圖 8-43　夏季時裝展繪製步驟 2

3 用橡皮擦擦去畫面中多餘的鉛筆線，保持畫面的整潔（圖 8-44）。

4 仔細繪製畫面的細節，用排列的線條加重畫面的暗部，確定畫面的明暗關係，增強畫面的空間層次，注意用線要流暢（圖 8-45）。

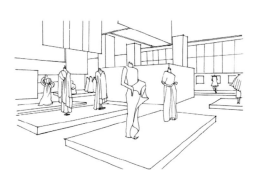

圖 8-44　夏季時裝展繪製步驟 3

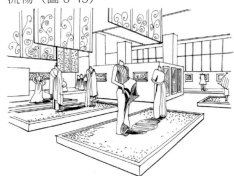

圖 8-45　夏季時裝展繪製步驟 4

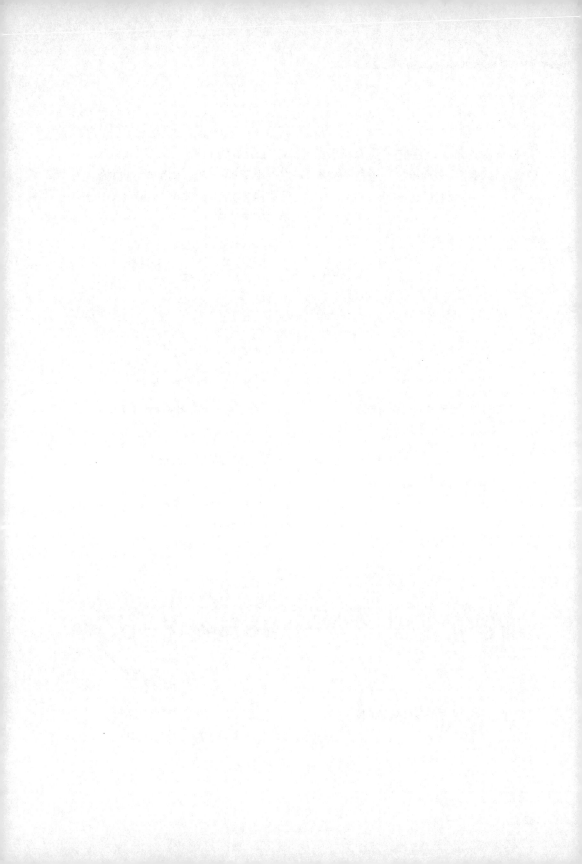

5 用 57 號（■■）、65 號（■■）、124 號（■■）、136 號（■■）馬克筆對模特兒進行組合式上色，色彩的冷暖搭配讓空間輕鬆活躍，馬克筆的筆觸根據服裝的走向繪製（圖 8-46）。

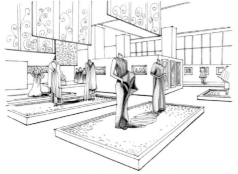

圖 8-46　夏季時裝展繪製步驟 5

6 用 142 號（■■）馬克筆對模特兒區展示框的底部和部分牆面進行上色，用 WG1 號（■■）馬克筆對模特兒區展示框上色。注意馬克筆的筆觸和顏色的漸層（圖 8-47）。

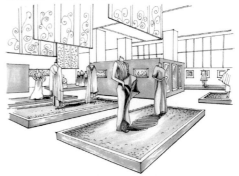

圖 8-47　夏季時裝展繪製步驟 6

7 用 CG2 號（■■）馬克筆對牆面和牆柱進行上色，注意馬克筆筆觸的變化和畫面的留白（圖 8-48）。

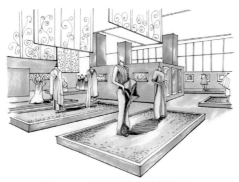

圖 8-48　夏季時裝展繪製步驟 7

8 用 198 號（■■）馬克筆、104 號（■■）馬克筆對裝飾垂簾進行上色，用 144 號（■■）馬克筆對窗戶進行上色（圖 8-49）。

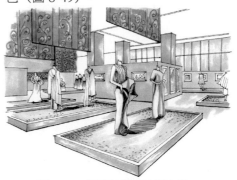

圖 8-49　夏季時裝展繪製步驟 8

9 用 3 號（■■■）馬克筆對牆面掛畫進行上色，用 419 號（●●）彩鉛對窗戶進行上色，整體調整畫面，完成繪製（圖 8-50）。

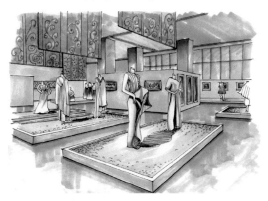

圖 8-50　夏季時裝展繪製步驟 9

8.2　博物館展示

　　博物館最基本的組成有陳列區、藏品庫區、技術和辦公區以及觀眾設施等幾部分。其他設施須根據各館的性質、規模、任務和藏品特點而定。博物館的展示空間較純粹，而且往往直接利用展館空間的界面作展示，一個豐富的博物館空間，應該具備謙和、沉著的博大精神，才能容納百家文明。

8.2.1　圖書博物館展示

　　圖書博物館以展示圖書為主，一般利用書架和書櫃進行展示（圖 8-51）。

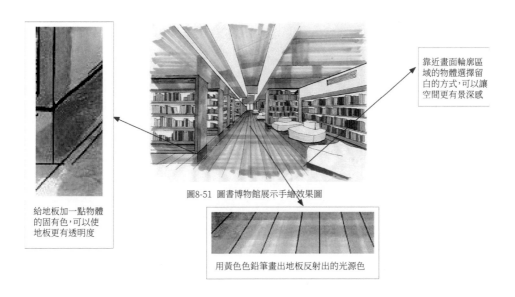

靠近畫面輪廓區域的物體選擇留白的方式,可以讓空間更有景深感

給地板加一點物體的固有色,可以使地板更有透明度

圖8-51 圖書博物館展示手繪效果圖

用黃色色鉛筆畫出地板反射出的光源色

繪製要點

(1) 要把握圖書博物館空間的結構特徵與主題風格,掌握畫面整體的透視關係,注意物體前後穿插的關係等等。

(2) 畫面的整體比例關係要把握準確,色調要和諧統一,同時注意不同材質的不同表現。

(3) 學會利用留白形式完善構圖,豐富畫面內容,並加強畫面的空間層次。

繪製步驟

1　先用鉛筆勾出空間大致外形與結構輪廓線，表現出空間物體大概的外形特徵，確定畫面的構圖（圖 8-52）。

圖 8-52　圖書博物館展示繪製步驟 1

2　在鉛筆稿基礎上，用代針筆勾出物體準確結構線，用自然的線條勾出沙發椅輪廓線，注意線條流暢性（圖 8-53）。

圖 8-53　圖書博物館展示繪製步驟 2

3　用橡皮擦擦去畫面中多餘的鉛筆線，保持畫面的整潔（圖 8-54）。

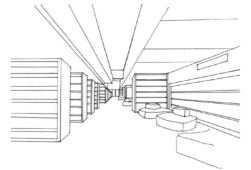

圖 8-54　圖書博物館展示繪製步驟 3

4　繼續深化畫面，用整齊的線條繪製圖書，注意線條的流暢性（圖 8-55）。

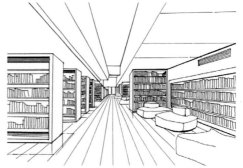

圖 8-55　圖書博物館展示繪製步驟 4

5 用 WG2 號（■）、WG3 號（■ ）馬克筆對地面和頂面上色，用 103 號（■）馬克筆表現木質書架，用 93 號（■）馬克筆為書架的投影加色；用 136 號（■）馬克筆、47 號（■）馬克筆、31 號（■）馬克筆、93 號（■）馬克筆、36 號（■）馬克筆、66 號（■）馬克筆、97 號（■）馬克筆對圖書進行第一遍上色（圖 8-56）。

6 用 43 號（■）、64 號（■）馬克筆、93 號（■）馬克筆對圖書進行第二遍上色，注意馬克筆顏色不要超出輪廓線（圖 8-57），完成繪製。

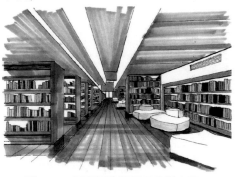

圖 8-56 圖書博物館展示繪製步驟 5

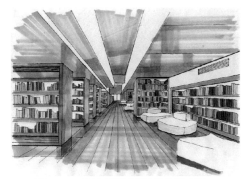

圖 8-57 圖書博物館展示繪製步驟 6

8.2.2 藝術博物館展示

藝術博物館展示設計的根本目的是使觀眾在有限時空中最有效地接收有關資訊。研究人的視覺生理和心理過程是展示的前提。在展場中運用空間、光線、色彩、聲音效果等因子營造展示的環境，讓整個環境具有情緒渲染效果（圖 8-58）。

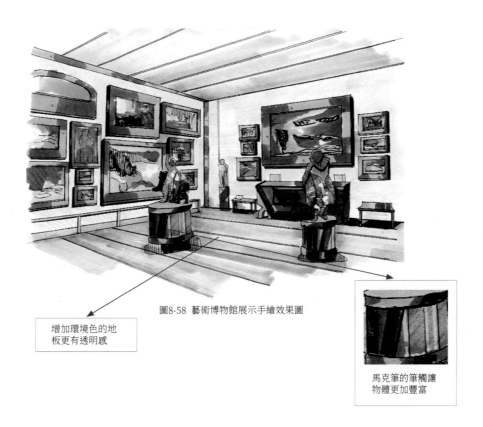

圖8-58　藝術博物館展示手繪效果圖

增加環境色的地
板更有透明感

馬克筆的筆觸讓
物體更加豐富

繪製要點

（1）要把握對稱與不對稱、重複與均衡、主次對比、虛實對比、大小對比、遠近對比等藝術手法的相互關係。

（2）畫面的整體比例關係要把握準確，色調要和諧統一，同時注意不同材質的不同表現。

（3）學會利用留白形式完善畫面的構圖，豐富畫面的內容，並加強畫面的空間層次。

繪製步驟

1 首先用鉛筆勾出空間大致的外形與結構的輪廓線，表現出空間物體大概的外形特徵，確定畫面構圖（圖 8-59）。

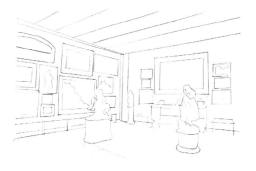

圖 8-59　藝術博物館展示繪製步驟 1

2 在鉛筆稿的基礎上，用代針筆勾出物體準確的結構線，用自然的曲線勾出藝術品的輪廓線，注意線條的流暢性（圖 8-60）。

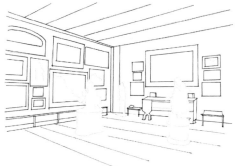

圖 8-60　藝術博物館展示繪製步驟 2

3 繼續深化線稿（圖 8-61）。

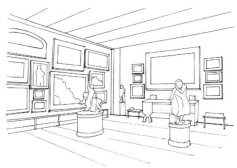

圖 8-61　藝術博物館展示繪製步驟 3

4 用橡皮擦擦去畫面中多餘的鉛筆線，保持畫面的整潔（圖 8-62）。

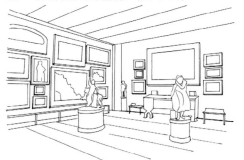

圖 8-62　藝術博物館展示繪製步驟 4

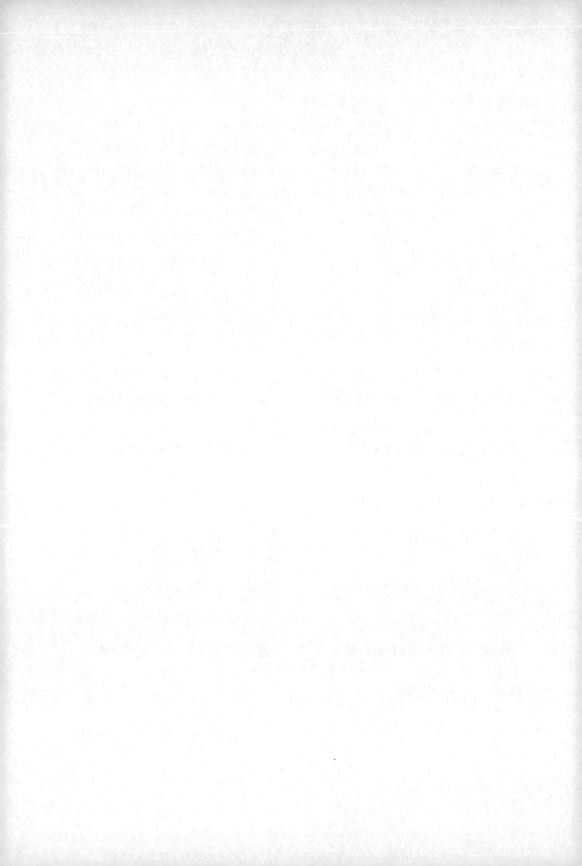

5 仔細繪製畫面的細節，用排列的線條加重畫面的暗部，確定畫面的明暗關係，增強畫面的空間層次，注意用線要流暢（圖8-63）。

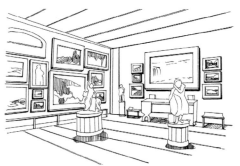

圖8-63　藝術博物館展示繪製步驟5

6 用139號（　　）為牆面上色，用BG3號（　　）、BG5號（　　）馬克筆為藝術畫框和藝術品展臺上色，用123號（　　）馬克筆對部分畫品上色，注意馬克筆的筆觸（圖8-64）。

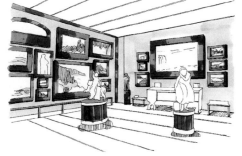

圖8-64　藝術博物館展示繪製步驟6

7 用95號（　　）馬克筆對藝術品和部分畫品上色，用WG3號（　　）馬克筆對地面和頂面上色，馬克筆上色時注意為物體留白（圖8-65）。

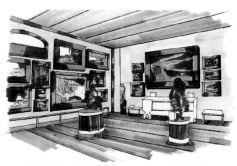

圖8-65　藝術博物館展示繪製步驟7

8 用103號（　　）馬克筆對展櫃上色，用95號（　　）馬克筆加重顏色，用185號（　　）馬克筆和67號（　　）馬克筆對畫面整體加點冷色，讓畫面色彩協調（圖8-66）。

圖8-66　藝術博物館展示繪製步驟8

9 用 47 號（▬）馬克筆、84 號（▬）馬克筆以及 407 號（　）彩鉛對畫面整體進行色彩調整，豐富整個畫面色調，完成繪製（圖 8-67）。

圖 8-67　藝術博物館展示繪製步驟 9

8.2.3　自然歷史博物館展示

　　自然歷史博物館是群眾性科學活動的主要場所之一，館內設有教育部門和演講廳，辦講座、工作坊，傳授自然歷史和自然科學知識。還開展多種對外服務和國際性活動，為有關的科學研究和生產單位進行科學考察和研究工作，對人們了解自然歷史具有重要意義（圖 8-68）。

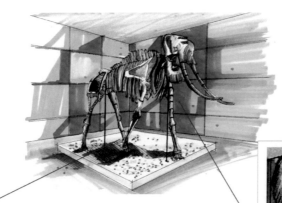

圖8-68 自然歷史博物館展示手繪效果圖

大象骨骼細節放大圖,注
意其骨骼前後穿插關係

大象骨骼細節放大圖,注意
用乾淨整潔的線條排列結
構,同時注意素描明暗關係

繪製要點

(1) 要把握自然歷史博物館展示空間的結構特徵與主題風格,掌握畫面整體的透視
關係,注意物體前後穿插的關係等等。

(2) 畫面的整體比例關係要把握準確,色調要和諧統一,同時注意不同材質的不同
表現。

(3) 學會利用留白形式完善畫面的構圖,豐富畫面的內容,並加強畫面的空間
層次。

繪製步驟

1 首先用鉛筆勾出空間大致的外形與結構的輪廓線，表現出空間物體大概的外形特徵，確定畫面的構圖（圖8-69）。

2 在鉛筆稿的基礎上，用代針筆勾出物體準確的結構線，用自然放鬆的線條勾出大象的輪廓線，注意線條的流暢性（圖8-70）。

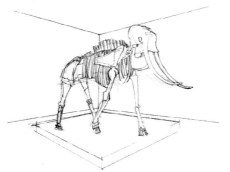

圖 8-69　自然歷史博物館展示繪製步驟 1

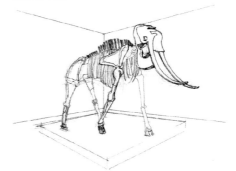

圖 8-70　自然歷史博物館展示繪製步驟 2

3 繼續深化線稿（圖8-71）。

4 用橡皮擦擦去畫面中多餘的鉛筆線，保持畫面的整潔（圖8-72）。

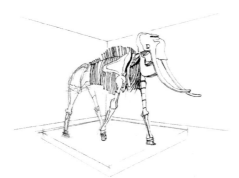

圖 8-71　自然歷史博物館展示繪製步驟 3

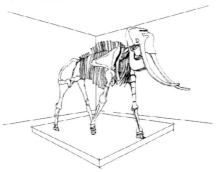

圖 8-72　自然歷史博物館展示繪製步驟 4

5 進一步深化繪製線稿（圖 8-73）。

6 用代針筆對結構性轉折處或者明暗交界處加重線條，繪製大象陰影（圖 8-74）。

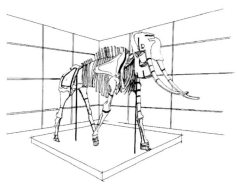

圖 8-73　自然歷史博物館展示繪製步驟 5

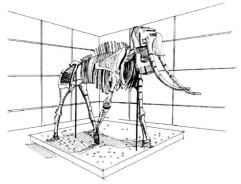

圖 8-74　自然歷史博物館展示繪製步驟 6

7 用 WG1 號（██）馬克筆對大象上色，注意骨骼之間的轉折素描明暗關係，用 34 號（██）馬克筆、100 號（██）馬克筆對陰影上色（圖 8-75）。

8 用 68 號（██）馬克筆和 57 號（██）馬克筆對背景上色，注意馬克筆的筆觸感（圖 8-76）。

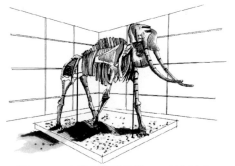

圖 8-75　自然歷史博物館展示繪製步驟 7

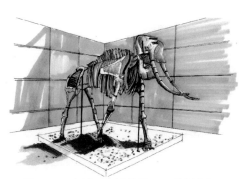

圖 8-76　自然歷史博物館展示繪製步驟 8

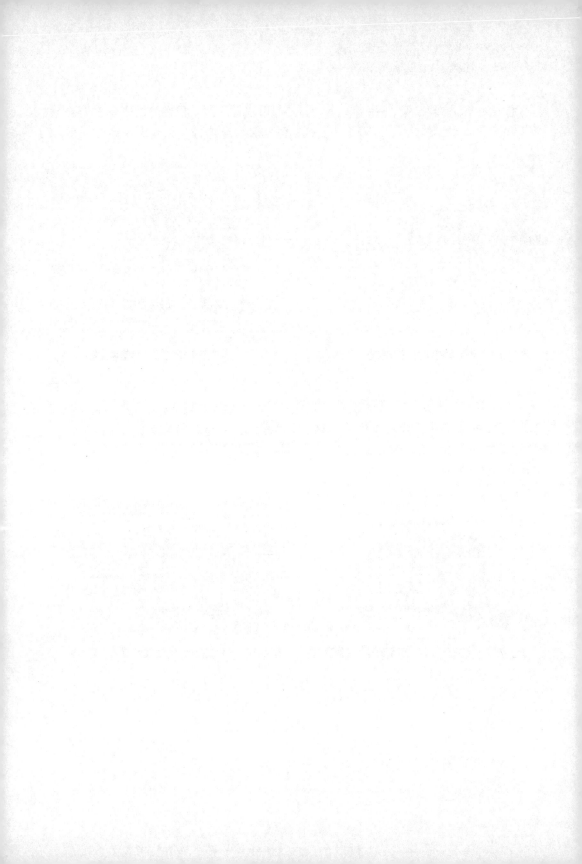

9 用 CG3 號（　　）馬克筆對地面和頂面上色，注意馬克筆的筆觸感（圖 8-77）。

10 用 56 號（■■）馬克筆對背景上第二遍色，用 28 號（　　）馬克筆對展臺上色（圖 8-78）。

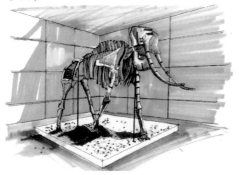

圖 8-77　自然歷史博物館展示繪製步驟 9

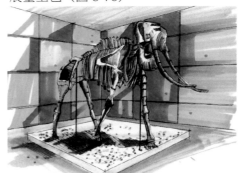

圖 8-78　自然歷史博物館展示繪製步驟 10

11 用代針筆再次描繪大象骨骼輪廓，完成繪製（圖 8-79）。

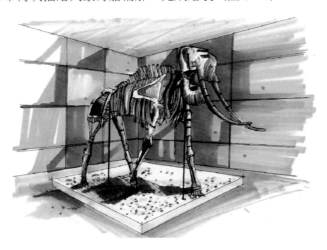

圖 8-79　自然歷史博物館展示繪製步驟 11

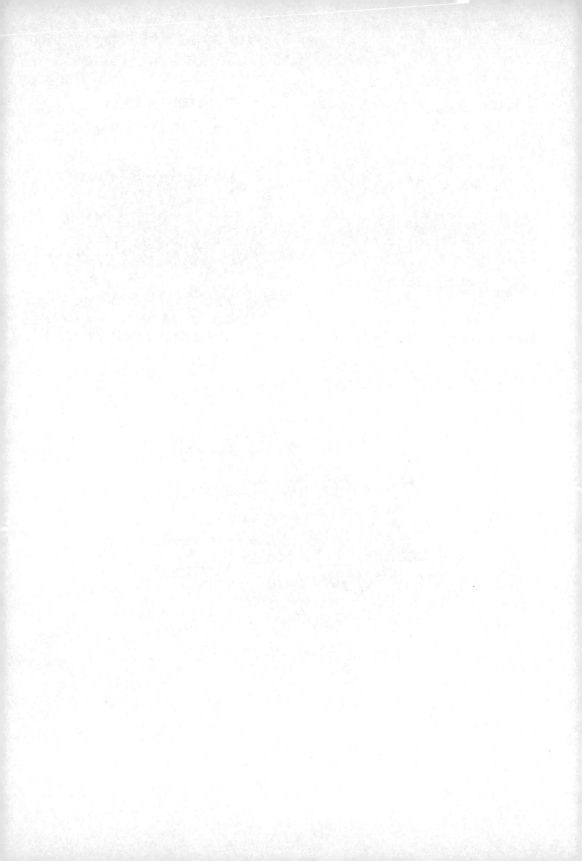

8.2.4　海洋博物館展示

海洋博物館用於展示海洋自然歷史和人文歷史（圖 8-80）。

分人物細節放大圖，畫人物時盡可能抽象模糊，學會用不規則幾何圖形去概括人物外形，用針筆簡單勾勒出人物會使畫面更具有設計感

圖8-80　海洋博物館展示手繪效果圖

注意馬克筆顏色的漸變和不同色系之間的融合與對比

繪製要點

（1）要把握海洋海洋博物館展示空間的結構特徵（氛圍調性）與主題風格，掌握畫面整體的透視關係，注意物體前後穿插的關係等等。

（2）畫面的整體比例關係要把握準確，色調要和諧統一，同時注意不同材質的不同表現。

（3）學會利用留白形式完善畫面的構圖，豐富畫面的內容，並加強畫面的空間層次。

繪製步驟

1 首先用鉛筆勾出空間大致的外形與結構的輪廓線，表現出空間物體大概的外形特徵，確定畫面的構圖（圖 8-81）。

2 在鉛筆稿的基礎上，用代針筆勾出物體準確的結構線，注意線條的流暢性，用橡皮擦擦去畫面中多餘的鉛筆線，保持畫面的整潔（圖 8-82）。

圖 8-81　海洋博物館展示繪製步驟 1

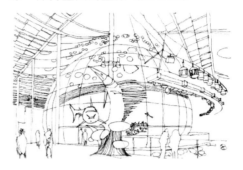

圖 8-82　海洋博物館展示繪製步驟 2

3 用 BG3 號（⬜）馬克筆、BG5 號（⬛）馬克筆對空間鋼架結構上色，用 37 號（⬜）馬克筆對燈光上色，注意馬克筆的筆觸感和物體素描明暗關係（圖 8-83）。

4 用 183 號（⬜）馬克筆、185 號（⬜）馬克筆對玻璃結構上色，用 147 號（⬜）馬克筆對海洋雕塑和人物上色，用 CG2 號（⬜）馬克筆和 CG4 號（⬜）馬克筆對頂面和地面上色（圖 8-84）。

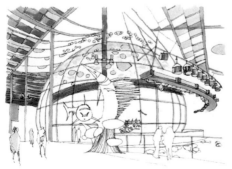

圖 8-83　海洋博物館展示繪製步驟 3

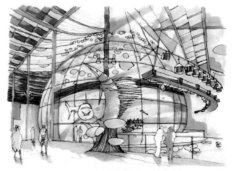

圖 8-84　海洋博物館展示繪製步驟 4

5 用 BG5 號（▇▇）馬克筆對畫面顏色進行加重，用 449 號（●）彩鉛、439 號（●）彩鉛、407 號（●）彩鉛對畫面進行整體上色，最後用代針筆為一些物體描邊，完成繪製（圖 8-85）。

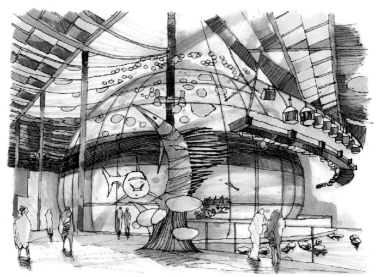

圖 8-85　海洋博物館展示繪製步驟 5

8.2.5　植物園展示

植物園是植物的博物館，是進行科普、科學研究和生物多樣性保護的基地，是群眾遊覽、休憩的場所。植物遊覽區可以分為觀賞植物區、樹木區、溫室花卉區等等（圖 8-86）。

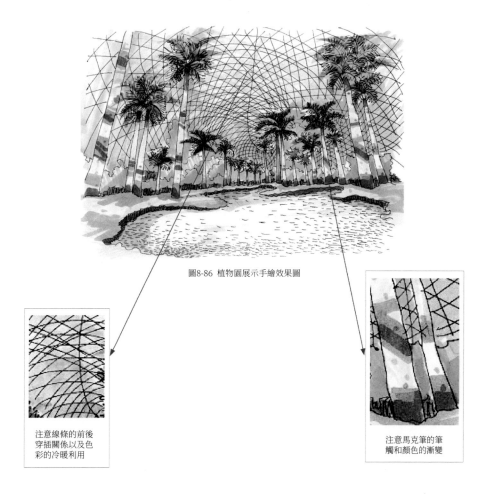

圖8-86 植物園展示手繪效果圖

注意線條的前後穿插關係以及色彩的冷暖利用

注意馬克筆的筆觸和顏色的漸變

繪製要點

（1）此圖為植物園的樹木區，繪製時注意掌握畫面整體的透視關係，注意物體前後穿插關係等等。

（2）畫面的整體比例關係要把握準確，色調要和諧統一，同時注意對樹木枝葉的表現。

（3）學會利用留白形式完善畫面的構圖，豐富畫面的內容，並加強畫面的空間層次。

繪製步驟

1 首先用鉛筆勾出空間大致的外形與結構的輪廓線，表現出空間物體大概的外形特徵，確定畫面的構圖（圖8-87）。

圖 8-87 植物園展示繪製步驟 1

2 在鉛筆稿的基礎上，用代針筆勾出物體準確的結構線，用自然的曲線勾出配景植物的輪廓線，注意線條的流暢性（圖 8-88）。

圖 8-88 植物園展示繪製步驟 2

3 繼續深入刻畫線稿（圖 8-89）。

圖 8-89 植物園展示繪製步驟 3

4 用橡皮擦擦去畫面中多餘的鉛筆線，保持畫面的整潔（圖 8-90）。

圖 8-90 植物園展示繪製步驟 4

5 水的部分可以用代針筆小碎點的形式繪製,注意畫面的疏密關係(圖8-91)。

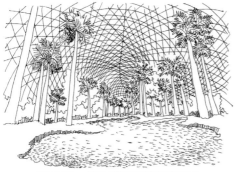

圖 8-91 植物園展示繪製步驟 5

6 用 47 號(■)馬克筆為植物上第一遍色,用 43 號(■)馬克筆繪製植物的暗部,注意植物的素面明暗關係(圖 8-92)。

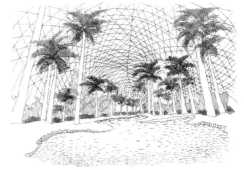

圖 8-92 植物園展示繪製步驟 6

7 用 76 號(■)馬克筆繪製水域部分,用 66 號(■)馬克筆繪製頂面透明玻璃,用 CG2 號(■)馬克筆和 CG4 號(■)馬克筆繪製植物樹幹部分,注意馬克筆的筆觸和顏色的漸層(圖 8-93)。

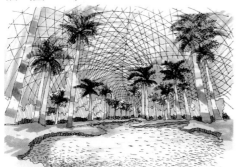

圖 8-93 植物園展示繪製步驟 7

8 用 183 號(■)馬克筆為頂面透明玻璃上色,用 409 號(■)彩鉛對畫面整體上色,協調整個空間的色調和氛圍,完成繪製(圖 8-94)。

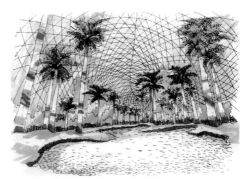

圖 8-94 植物園展示繪製步驟 8

8.3　櫥窗展示

　　一個店鋪的陳列設計，重點在於櫥窗設計，而櫥窗設計的重點，就在於怎樣做出有創意的櫥窗。商店櫥窗既是門面總體裝飾的組成部分，又是商店的第一展廳，它是以本店所經營銷售的商品為主，巧用布景、道具，以背景畫面裝飾為襯托，配合合適的燈光、色彩和文字說明，是進行商品介紹和商品宣傳的綜合性廣告藝術形式。

8.3.1　照相館櫥窗展示

　　1990年代中期，婚紗照也開始漸漸流行，現已成為整個婚慶過程中不可或缺的一個環節。同時，婚紗相館也經歷了從產生到壯大成熟的快速發展階段，並且隨著市場需求的不斷增長和行業間競爭的日趨激烈，逐漸步入了品牌時代（圖8-95）。

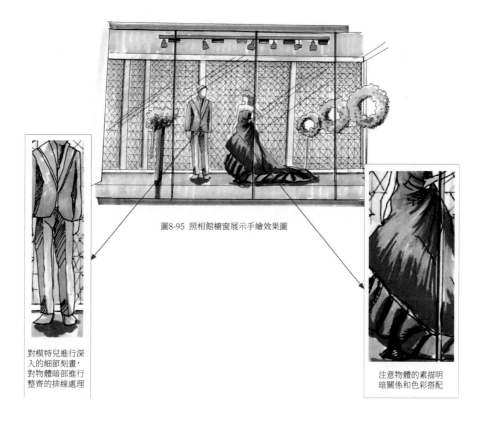

圖8-95 照相館櫥窗展示手繪效果圖

對模特兒進行深入的細節刻畫，對物體暗部進行整齊的排線處理

注意物體的素描明暗關係和色彩搭配

繪製要點

(1) 要把握相館櫥窗展示空間的結構特徵與主題風格,注意物品展示和陳列的位置、各個物體的形態和大小、比例與尺度等。

(2) 畫面的整體比例關係要把握準確,色調要和諧統一,同時注意不同材質的不同表現。

(3) 學會利用留白形式完善畫面的構圖,豐富畫面的內容,並加強畫面的空間層次。

繪製步驟

1 首先用鉛筆勾出空間大致的外形與結構的輪廓線,表現出空間物體大概的外形特徵,確定畫面的構圖(圖8-96)。

2 在鉛筆稿的基礎上,用代針筆勾出物體準確的結構線,用自然的曲線勾出配景植物的輪廓線,注意線條的流暢性(圖8-97)。

圖 8-96 相館櫥窗展示繪製步驟 1

圖 8-97 相館櫥窗展示繪製步驟 2

3 用橡皮擦擦去畫面中多餘的鉛筆線，保持畫面的整潔（圖 8-98）。

4 仔細繪製畫面的細節，用排列的線條加重畫面的暗部，確定畫面的明暗關係，增強畫面的空間層次，注意用線要流暢（圖 8-99）。

圖 8-98　相館櫥窗展示繪製步驟 3

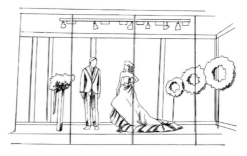

圖 8-99　相館櫥窗展示繪製步驟 4

5 繼續深化細節，完成線稿繪製（圖 8-100）。

6 用 136 號（　　）馬克筆、34 號（　　）馬克筆、11 號（　　）馬克筆、9 號（　　）馬克筆對男女模特兒進行上色，注意馬克筆的筆觸和素描明暗關係（圖 8-101）。

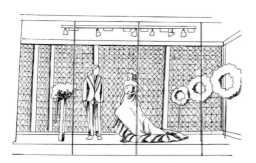

圖 8-100　相館櫥窗展示繪製步驟 5

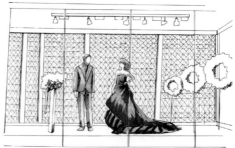

圖 8-101　相館櫥窗展示繪製步驟 6

7 用 59 號（■）馬克筆、57 號（■）馬克筆、6 號（■）馬克筆對植物花卉及裝飾物上色，馬克筆「點」筆的運用能讓物體更具跳躍性（圖 8-102）。

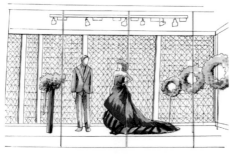

圖 8-102　相館櫥窗展示繪製步驟 7

8 用 139 號（■）馬克筆對頂部、地面進行上色，用 33 號（■）馬克筆對背景展示牆進行上色，注意馬克筆上色時的筆觸感（圖 8-103）。

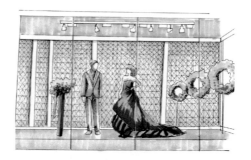

圖 8-103　相館櫥窗展示繪製步驟 8

9 用 179 號（■）馬克筆對櫥窗透明玻璃牆上色，注意玻璃牆的透明度，用 WG3 號（■）馬克筆對軌道燈上色（圖 8-104）。

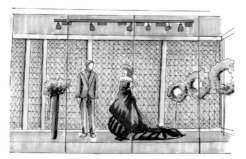

圖 8-104　相館櫥窗展示繪製步驟 9

10 用 WG4 號（■）馬克筆對畫面上下輪廓邊緣處加重，最後用代針筆對透明玻璃鏡牆繪製斜線，使其更具反光效果（圖 8-105）。

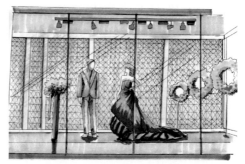

圖 8-105　相館櫥窗展示繪製步驟 10

8.3.2　蛋糕店櫥窗展示

　　蛋糕店櫥窗作為店鋪展示品牌形象的窗口，是傳遞烘焙新貨上市、詮釋推廣主題的重要渠道。在烘焙市場競爭越來越激烈的今天，櫥窗設計已成為烘焙產品促銷的一個非常有力的武器。選擇合適的蛋糕樣品，並透過組合搭配展示烘焙主題，是蛋糕店櫥窗設計考慮中必不可少的工作（圖 8-106）。

繪製要點

（1）要把握蛋糕店櫥窗展示空間的氛圍調性與主題風格，注意物品展示和陳列的位置、各個物體的形態和大小、比例與尺度。

（2）整體比例關係要把握準確，色調要和諧統一，同時注意不同材質的不同表現。

（3）學會利用留白形式完善構圖，豐富畫面的內容，並加強畫面的空間層次。

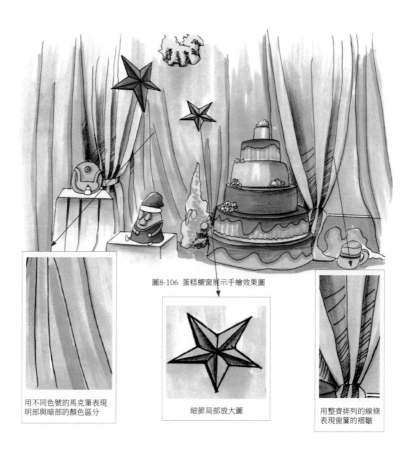

圖8-106 蛋糕櫥窗展示手繪效果圖

用不同色號的馬克筆表現明部與暗部的顏色區分

細節局部放大圖

用整齊排列的線條表現窗簾的褶皺

繪製步驟

1 首先用鉛筆勾出物品展示和陳列的位置，表現出空間物體大概的外形特徵，確定畫面的構圖（圖 8-107）。

2 在鉛筆稿的基礎上，用代針筆勾出物體準確的結構線，用自然的曲線勾出窗簾的輪廓線，注意線條的流暢性（圖 8-108）。

圖 8-107　蛋糕店櫥窗展示繪製步驟 1

圖 8-108　蛋糕店櫥窗展示繪製步驟 2

3 用橡皮擦擦去畫面中多餘的鉛筆線，保持畫面的整潔（圖 8-109）。

4 仔細繪製畫面的細節，用排列的線條加重畫面的暗部，確定畫面的明暗關係，增強畫面的空間層次，注意用線要流暢（圖 8-110）。

圖 8-109　蛋糕店櫥窗展示繪製步驟 3

圖 8-110　蛋糕店櫥窗展示繪製步驟 4

5 用 198 號（■）馬克筆、142 號（■）馬克筆對蛋糕上第一遍色，用 34 號（■）馬克筆對蛋糕黃色區域暗部加重顏色，增加其體積感，注意可提前預留好打亮位置（圖 8-111）。

6 用 198 號（■）馬克筆、142 號（■）馬克筆、144 號（■）馬克筆對裝飾品上色，注意上色時顏色不要超出輪廓線（圖 8-112）。

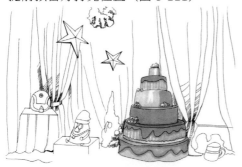

圖 8-111　蛋糕店櫥窗展示繪製步驟 5

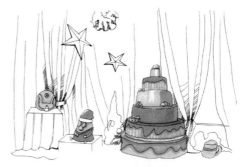

圖 8-112　蛋糕店櫥窗展示繪製步驟 6

7 用 198 號（■）馬克筆、144 號（■）馬克筆對星星裝飾物上色，用 167 號（■）馬克筆為植物裝飾上第一遍色，然後用 57 號（■）馬克筆對植物裝飾上第二遍色，注意馬克筆的筆觸感（圖 8-113）。

8 用 25 號（■）馬克筆對窗簾上色，用 75 號（■）馬克筆對展示架和部分背景上色，注意顏色的漸層（圖 8-114）。

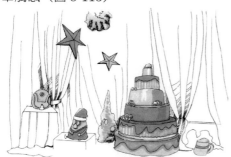

圖 8-113　蛋糕店櫥窗展示繪製步驟 7

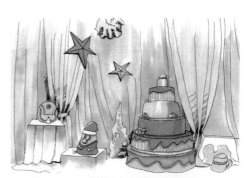

圖 8-114　蛋糕店櫥窗展示繪製步驟 8

9 用 CG2 號（▆▆）馬克筆對地面上色，用 427 號（●）彩鉛對裝飾物和窗簾褶皺上色，注意彩鉛的筆觸感，完成繪製（圖 8-115）。

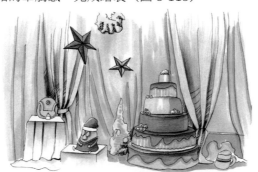

圖 8-115　蛋糕店櫥窗展示繪製步驟 9

8.3.3　包包店櫥窗展示

　　櫥窗實際上是藝術品陳列室，透過對產品進行合理的搭配，來展示商品的美。經營者在櫥窗設計中應站在消費者的立場上，把滿足他們的審美心理和情感需要作為目的，可運用對稱與不對稱、重複與均衡、主次對比、虛實對比、大小對比、遠近對比等藝術手法，表現商品的外觀形象和品質特徵。也可利用背景或陪襯物的間接渲染作用，使其具有較強的藝術感染力，讓消費者在美的享受中，加深對包包加盟商店的視覺印象並產生購買慾望（圖 8-116）。

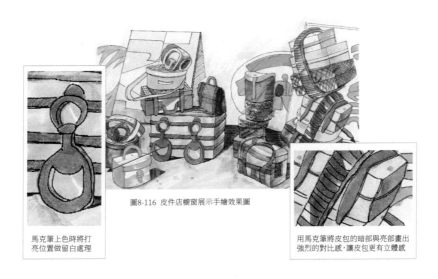

圖8-116 皮件店櫥窗展示手繪效果圖

馬克筆上色時將打亮位置做留白處理

用馬克筆將皮包的暗部與亮部畫出強烈的對比感,讓皮包更有立體感

繪製要點

(1) 要把握包包店櫥窗的對稱與不對稱、重複與均衡、主次對比、虛實對比、大小對比、遠近對比等藝術手法的相互關係。

(2) 畫面整體比例要把握準確,色調要和諧統一,同時注意不同材質的不同表現。

(3) 學會利用留白形式完善構圖,豐富畫面的內容,並加強畫面的空間層次。

繪製步驟

1 先用鉛筆勾出各個物體大致的外形與結構的輪廓線,表現出物體大概的外形特徵,確定畫面的構圖(圖8-117)。

2 圖8-118 包包店櫥窗展示繪製 步驟2

圖8-117 包包店櫥窗展示繪製步驟1

圖8-108 蛋糕店櫥窗展示繪製步驟2

3 繼續使用代針筆，從左往右依次完成繪製（圖 8-119）。

圖 8-119　包包店櫥窗展示繪製　步驟 3

4 用橡皮擦擦去畫面中多餘的鉛筆線，保持畫面的整潔（圖 8-120）。

圖 8-120　包包店櫥窗展示繪製步驟 4

5 仔細繪製畫面的細節，用排列的線條加重畫面的暗部，確定畫面的明暗關係，增強畫面的空間層次，注意用線要流暢（圖 8-121）。

圖 8-121　包包店櫥窗展示繪製步驟 5

6 用 WG3 號（■）馬克筆、WG5 號（■）馬克筆對包包上色，用 CG2 號（■）馬克筆對地面上色，注意馬克筆的筆觸和物體之間的素描明暗關係（圖 8-122）。

圖 8-122　包包店櫥窗展示繪製步驟 6

7 用 93 號（■）馬克筆、95 號（■）馬克筆、97 號（■）馬克筆對皮革色包包上色，用 68 號（■）馬克筆對湖藍色包包和背景色上色，用 34 號（■）馬克筆對黃色包包上色，注意物體的素描明暗關係（圖 8-123）。

8 用 27 號（　）馬克筆對背景上色，用 BG3 號（■）馬克筆、BG5 號（■）馬克筆對包包和裝飾物上色（圖 8-124）。

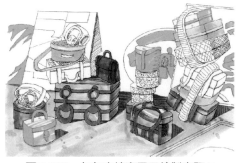

圖 8-123　包包店櫥窗展示繪製步驟 7

圖 8-124　包包店櫥窗展示繪製步驟 8

9 用 183 號（■）馬克筆對裝飾物品上色，用 62 號（■）馬克筆對物體暗部加重顏色，用 407 號（　）彩鉛對畫面整體上色，完成繪製（圖 8-125）。

圖 8-125　包包店櫥窗展示繪製步驟 9

8.3.4　百貨櫥窗展示

　　百貨櫥窗展示的東西品種和數量較多,在這一情況下,可以運用常用的陳列展示方法,如均衡法(平衡法)、對比法等,讓給人第一感覺雜亂的櫥窗,也看起來井井有條,陳列有序(圖8-126)。

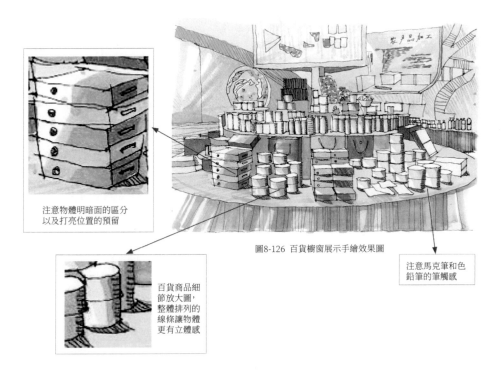

注意物體明暗面的區分以及打亮位置的預留

圖8-126　百貨櫥窗展示手繪效果圖

百貨商品細節放大圖,整體排列的線條讓物體更有立體感

注意馬克筆和色鉛筆的筆觸感

繪製要點

(1) 要把握百貨櫥窗展示空間的產品陳列位置,注意各百貨的形態大小、色彩平衡、品種分類等。

(2) 畫面的整體比例關係要把握準確,色調要和諧統一。

(3) 學會利用留白形式完善畫面的構圖,豐富畫面的內容,並加強畫面的空間層次。

繪製步驟

1 首先用鉛筆勾出空間大致的外形與結構的輪廓線，勾勒出百貨商品大概的外形及位置，確定畫面的構圖（圖8-127）。

2 在鉛筆稿的基礎上，用代針筆勾出物體準確的結構線，注意線條的流暢性（圖8-128）。

圖 8-127 百貨櫥窗展示繪製步驟 1

圖 8-128 百貨櫥窗展示繪製步驟 2

3 用橡皮擦擦去畫面中多餘的鉛筆線，保持畫面的整潔（圖8-129）。

4 仔細繪製畫面的細節，用排列的線條加重畫面的暗部，確定畫面的明暗關係，增強畫面的空間層次，注意用線要流暢（圖8-130）。

圖 8-129 百貨櫥窗展示繪製步驟 3

圖 8-130 百貨櫥窗展示繪製步驟 4

5 用 34 號（ ▢ ） 馬 克 筆、48 號（ ▢ ） 馬克筆對百貨商品上色，注意預留出打亮位置（圖 8-131）。

圖 8-131　百貨櫥窗展示繪製步驟 5

6 用 167 號（ ▢ ） 馬克筆、136 號（ ▢ ） 馬克筆對百貨商品上色，注意預留出打亮位置（圖 8-132）。

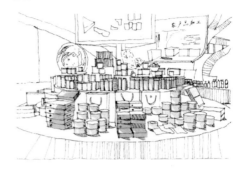

圖 8-132　百貨櫥窗展示繪製步驟 6

7 用 BG3 號（ ▢ ） 馬克筆、BG5 號（ ■ ） 馬克筆對展示櫃、展板及背景部分上色，注意馬克筆的筆觸感（圖 8-133）。

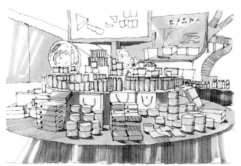

圖 8-133　百貨櫥窗展示繪製步驟 7

8 用 167 號（ ▢ ） 馬克筆對展板及背景部分上色，用 136 號（ ▢ ） 馬克筆對百貨商品上色（圖 8-134）。

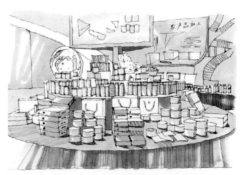

圖 8-134　百貨櫥窗展示繪製步驟 8

9 用 93 號（■）馬克筆對禮盒袋上色，用 107 號（■）馬克筆對畫面部分地方加點顏色，豐富畫面，用 66 號（■）馬克筆對畫面加點冷色系顏色，讓空間冷暖平衡，注意適度原則，不可過多（圖 8-135）。

10 用 97 號（■）馬克筆對一些百貨商品的暗部上色，增強貨品的立體感（圖 8-136）。

圖 8-135　百貨櫥窗展示繪製步驟 9

圖 8-136　百貨櫥窗展示繪製步驟 10

11 用 95 號（■）馬克筆對部分貨品的暗部加重顏色，最後用 466 號（■）彩鉛、447 號（■）彩鉛對畫面整體加點環境色，讓畫面和諧統一，格調一致（圖 8-137）。

圖 8-137　百貨櫥窗展示繪製步驟 11

8.4　專賣店展示

8.4.1　時尚鞋店展示

　　美感是人類的高層次需求，而鞋子的販賣，除了本身的造型之外，陳列所散發出的商品魅力，還可以增加產品的附加價值，並提高顧客的消費滿意度，所以鞋子的陳列展示對鞋店來說至關重要（圖 8-138）。

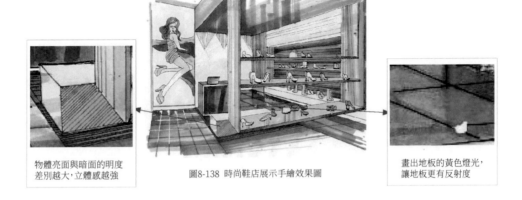

物體亮面與暗面的明度
差別越大，立體感越強

圖8-138 時尚鞋店展示手繪效果圖

畫出地板的黃色燈光，
讓地板更有反射度

繪製要點

(1)　要把握時尚鞋店的對稱與不對稱、重複與均衡、主次對比、虛實對比、大小對比、遠近對比等藝術手法的相互關係。

(2)　畫面的整體比例關係要把握準確，色調要和諧統一，同時注意不同材質的不同表現。

(3)　整齊排列的線條可以使空間更加乾淨明朗，學會利用留白形式完善畫面的構圖，讓空間層次感更強。

197

繪製步驟

1 首先用鉛筆勾出鞋店空間的外形與結構的輪廓線，表現出空間大概的外形特徵，確定畫面的構圖（圖 8-139）。

圖 8-139　時尚鞋店展示繪製步驟 1

2 在鉛筆稿的基礎上，用代針筆勾出鞋店準確的結構線，注意線條的流暢性（圖 8-140）。

圖 8-140　時尚鞋店展示繪製步驟 2

3 用畫出鞋和裝飾物的輪廓線（圖 8-141）。

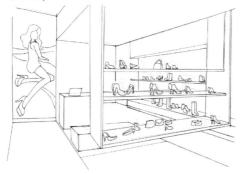

圖 8-141　時尚鞋店展示繪製步驟 3

4 用橡皮擦擦去畫面中多餘的鉛筆線，保持畫面的整潔（圖 8-142）。

圖 8-142　時尚鞋店展示繪製步驟 4

5 仔細繪製畫面的細節，用排列的線條加重畫面的暗部，確定畫面的明暗關係，增強畫面的空間層次，注意用線要流暢（圖 8-143）。

圖 8-143　時尚鞋店展示繪製步驟 5

6 用 37 號（　　）馬克筆為展櫃上色，用 BG3 號（　　）馬克筆、BG5 號（　　）馬克筆對地板上色，用 CG3 號（　　）馬克筆、CG4 號（　　）馬克筆對頂部和牆面上色，注意馬克筆的筆觸和顏色的漸層（圖 8-144）。

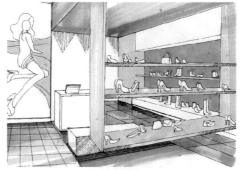

圖 8-144　時尚鞋店展示繪製步驟 6

7 用 179 號（　　）馬克筆對展櫃和坐凳上色，用 45 號（　　）馬克筆對燈光上色，用 104 號（　　）馬克筆、25 號（　　）馬克筆對裝飾牆的人形畫上色，注意燈光顏色的漸層（圖 8-145）。

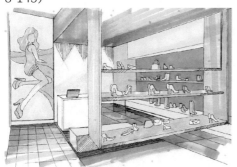

圖 8-145　時尚鞋店展示繪製步驟 7

8 用 WG3 號（　　）馬克筆、WG5 號（　　）馬克筆對櫃子進行上色；用 BG7 號（　　）馬克筆對陰影部分加重顏色，注意馬克筆的筆觸和顏色的漸層（圖 8-146）。

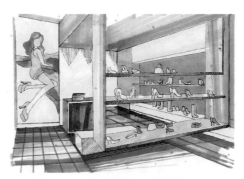

圖 8-146　時尚鞋店展示繪製步驟 8

9 用 183 號（■）馬克筆和 407 號
（　）彩鉛對地板加點色彩，讓地板看
起來更加透明（圖 8-147）。

10 用 58 號（■）馬克筆對坐凳的
暗部和鞋子進行上色，用代針筆對物體
結構輪廓再次描邊，完成繪製（圖
8-148）。

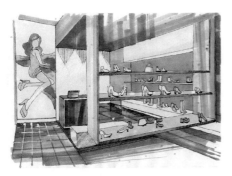

圖 8-147　時尚鞋店展示繪製步驟 9

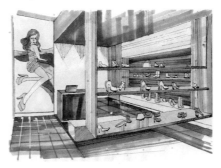

圖 8-148　時尚鞋店展示繪製步驟 10

8.4.2　護膚品店展示

　　護膚品店的展示設計主要針對的是展示護膚系列產品，好的商品陳列設計環
境，顯然會改善消費者對賣場的印象，從而創造很多直接和間接的銷售機會。化妝
品店的商品陳列設計可總結為「九字方針」，分別是：量、集、易、齊、潔、聯、
時、亮、色。商品的數量，同類別商品的集中，易取易拿的擺放位置，品牌的配套
的齊全，衛生的整潔，商品之間的關聯性，保存期限，燈光對商品的照射效果和包
裝、色彩都是影響護膚品銷售的重要條件（圖 8-149）。

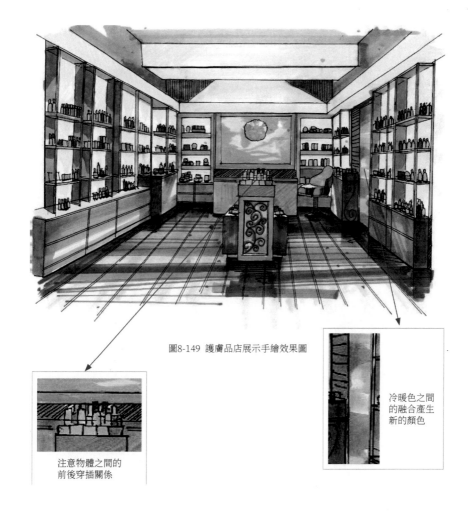

圖8-149 護膚品店展示手繪效果圖

冷暖色之間
的融合產生
新的顏色

注意物體之間的
前後穿插關係

繪製要點

（1）要把握護膚品展示空間的整體格調與裝飾元素，掌握畫面整體的透視關係，物
體結構要清晰，小物件要注意造型形態。

（2）把握空間的比例與尺度、韻律與節奏、畫面的色調冷暖等關係，還要注意物體
材質質感與紋理的表現。

（3）馬克筆的使用要注意筆觸感，同時不宜把畫面畫得太過飽滿，有時候留出一點
空隙能為畫面增彩，讓空間層次感更強。

繪製步驟

1 首先用鉛筆勾出護膚品空間大致的外形與結構的輪廓線，表現出空間大概的外形特徵，確定畫面的構圖（圖8-150）。

圖 8-150　護膚品店展示繪製步驟 1

2 在鉛筆稿的基礎上，用代針筆勾出建築準確的結構線，注意線條的流暢性（圖 8-151）。

圖 8-151　護膚品店展示繪製步驟 2

3 用橡皮擦擦去畫面中多餘的鉛筆線，保持畫面的整潔（圖 8-152）。

圖 8-152　護膚品店展示繪製步驟 3

4 仔細繪製護膚品和其他細節，用排列的線條加重畫面的暗部，確定畫面的明暗關係，增強畫面的空間層次，注意用線要流暢（圖 8-153）。

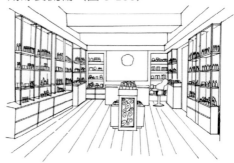

圖 8-153　護膚品店展示繪製步驟 4

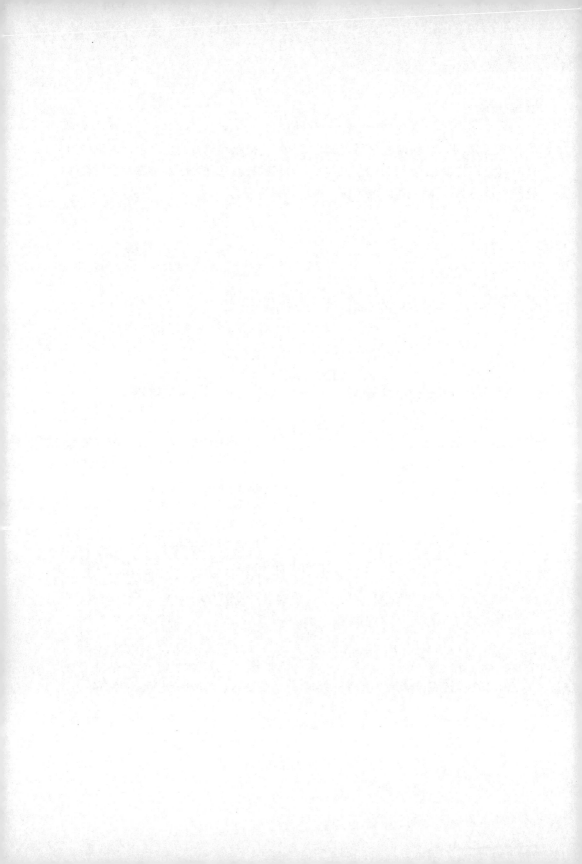

5 為物體增加投影,在一些結構轉折點上用較粗的線條加重(圖 8-154)。

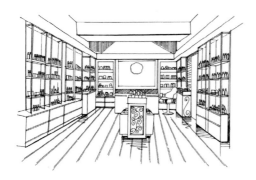

圖 8-154 護膚品店展示繪製步驟 5

6 用 34 號() 馬克筆、68 號()馬克筆、140 號()馬克筆、WG3 號()馬克筆對護膚產品上色,上色時注意色彩不要超出輪廓線(圖 8-155)。

圖 8-155 護膚品店展示繪製步驟 6

7 用 WG3 號()馬克筆、WG6 號()馬克筆對頂面、地面上色,用 CG4 號()馬克筆對展櫃上色,注意馬克筆筆觸的變化(圖 8-156)。

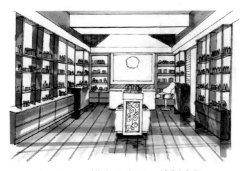

圖 8-156 護膚品店展示繪製步驟 7

8 用 47 號() 馬克筆、43 號()馬克筆對展櫃、椅子和展示框進行上色;用 45 號()馬克筆對燈光上色,注意光源的顏色漸層;用 76 號()馬克筆、62 號()馬克筆對專櫃的側面加點顏色;最後用 198 號()馬克筆、68 號()馬克筆加點冷色豐富畫面(圖 8-157)。

圖 8-157 護膚品店展示繪製步驟 8

9 用 WG6 號（■）馬克筆加重投影，用 407 號（　）彩鉛對畫面整體上色，營造一種溫暖的氛圍，完成繪製（圖 8-158）。

圖 8-158　護膚品店展示繪製步驟 9

8.4.3　鮮花店展示

　　花店良好的展示設計，可以烘托店內氣氛，創造溫馨的意境。在店面展示設計中利用貨架等陳設可使空間的使用功能更趨合理，更富層次感。花店所處位置、招牌設計、櫥窗布置、店堂內部裝修及花卉商品陳列方式等諸多因素都會影響顧客的購買決策，所以花店的展示設計是提高銷量必不可少的（圖 8-159）。

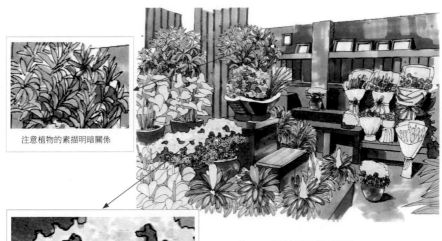

注意植物的素描明暗關係

馬克筆「點」筆的運用讓花卉更加飽滿生動

圖8-159 鮮花店展示手繪效果圖

繪製要點

(1) 要把握花店展示空間的整體格調與風格氛圍，花卉植物的輪廓結構要清晰，造型形態形象準確。

(2) 畫面的色調要和諧統一，注意不同花卉植物的色彩與形態的表現。

(3) 運用一些「點」的馬克筆筆觸，豐富畫面的內容，並加強畫面的空間層次。

繪製步驟

1 先用鉛筆勾出花店展示空間大致外形與結構的輪廓線，植物花卉確定大概的位置，確定畫面的構圖（圖 8-160）。

2 用代針筆從左至右依次繪製，同時對植物花卉進行細節繪製，注意花葉間的穿插關係（圖 8-161）。

圖 8-160　鮮花店展示繪製步驟 1

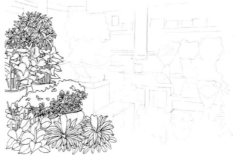

圖 8-161　鮮花店展示繪製步驟 2

3 由前往後依次繪製，畫出背景的一些物品等（圖 8-162）。

4 代針筆線稿完成後，用橡皮擦擦去畫面中多餘的鉛筆線，保持畫面的整潔（圖 8-163）。

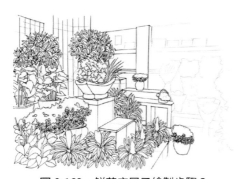

圖 8-162　鮮花店展示繪製步驟 3

圖 8-163　鮮花店展示繪製步驟 4

5 仔細繪製畫面的細節，用排列的線條加重畫面的暗部，確定畫面的明暗關係，增強畫面的空間層次，注意用線要流暢（圖 8-164）。

圖 8-164　鮮花店展示繪製步驟 5

6 用 47 號（�någ）馬克筆、43 號（▨）馬克筆對植物葉子進行上色，注意植物間素描明暗關係（圖 8-165）。

圖 8-165　鮮花店展示繪製步驟 6

7 用 17 號（▨）馬克筆、198 號（▨）馬克筆、121 號（▨）馬克筆、34 號（▨）馬克筆由淺入深依次為花卉上色，用 48 號（▨）馬克筆對黃色葉子上色，用 124 號（▨）馬克筆對花卉的包裝上色，注意花卉的素描明暗關係和色彩關係（圖 8-166）。

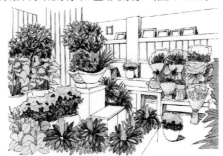

圖 8-166　鮮花店展示繪製步驟 7

8 用 103 號（▨）馬克筆、95 號（▨）馬克筆對木質展架和飾面板上色，用 BG5 號（▨）馬克筆、BG7 號（▨）馬克筆對花盆、牆體結構和物體陰影上色，注意馬克筆的筆觸和顏色的漸層（圖 8-167）。

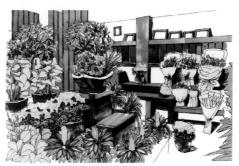

圖 8-167　鮮花店展示繪製步驟 8

9 用 CG4 號（███）馬克筆、CG5 號（███）馬克筆對空間地面、牆面上色，注意馬克筆的筆觸和留白，完成繪製（圖 8-168）。

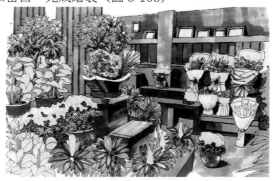

圖 8-168　鮮花店展示繪製步驟 9

8.4.4　家具店展示

對於消費者而言，選擇和了解一個家居品牌，最簡單、最直接的方式就是到這個品牌的店面看看。與其他商品不同，家居產品需要實地體驗，店面裡的直觀印象直接決定著消費者的購物意向，因此，門市裡的感受直接影響著是否可以成交。對於家居品牌而言，店面的布局、購物體驗的設計、銷售人員的專業程度，傳遞了一個品牌的形象與理念（圖 8-169）。

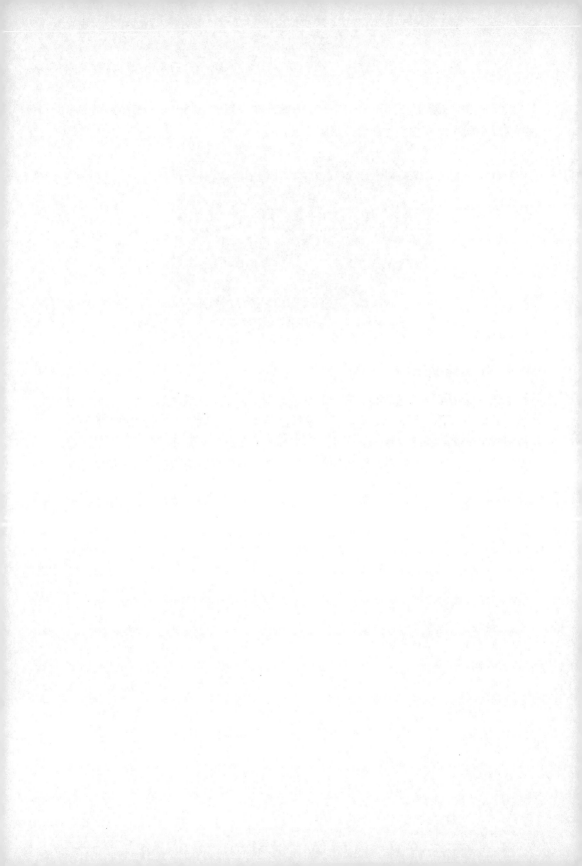

圖8-169 家具店展示手繪效果圖

家具細節放大圖

家具細節放大圖

注意色鉛筆與
馬克筆顏色的
融合和漸變

繪製要點

(1) 要把握家具店展示空間的結構特徵與主題風格，掌握畫面整體的透視關係，注意物體前後穿插的關係等等。

(2) 畫面整體比例關係要把握準確，色調要和諧統一，注意不同材質的不同表現。

(3) 注意物品展示和陳列的位置、各個物體的形態和大小、比例與尺度等。

繪製步驟

1 首先用鉛筆勾出空間大致的外形與結構的輪廓線，表現出家具大概的外形特徵，確定畫面的構圖（圖 8-170）。

圖 8-170　家具店展示繪製步驟 1

2 在鉛筆稿的基礎上，用代針筆勾出物體準確的結構線，用自然的線條勾勒出家具的輪廓線，注意線條的流暢性（圖 8-171）。

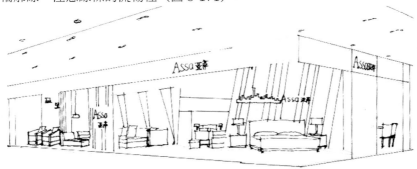

圖 8-171　家具店展示繪製步驟 2

3 繼續深入刻畫空間，完成線稿繪製（圖 8-172）。

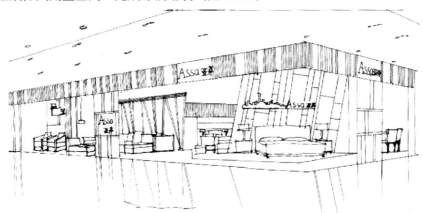

圖 8-172　家具店展示繪製步驟 3

4 用 139 號（　　）馬克筆對木質家具上第一遍色，用 CG1 號（　　）馬克筆對地面和牆面上第一遍色，注意顏色不要超出物體輪廓線（圖 8-173）。

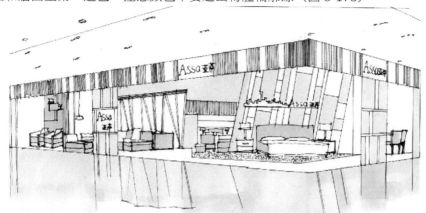

圖 8-173　家具店展示繪製步驟 4

5 用 CG4 號（■■■）馬克筆對地面和牆面上第二遍色（圖 8-174）。

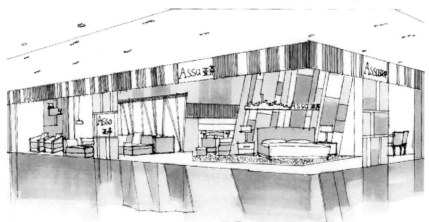

圖 8-174　家具店展示繪製步驟 5

6 用 407 號（⬜）彩鉛對畫面燈光上色，增加畫面的溫馨感（圖 8-175）。

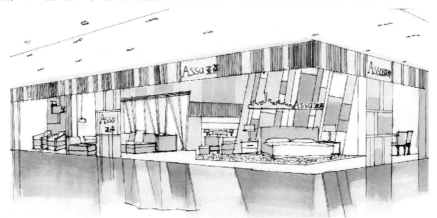

圖 8-175　家具店展示繪製步驟 6

7 用 95 號（⬛）馬克筆對木材質飾面板和家具上第二遍色，用 66 號（⬛）馬克筆對藍色燈光部分和地板上色，注意藍色對地板的環境色反射（圖 8-156）。

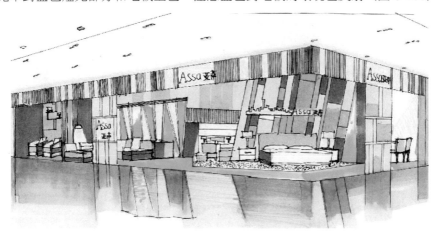

圖 8-176　家具店展示繪製步驟 7

8 用 BG5 號（■）馬克筆對頂面上色，然後用白色修正液畫出燈光位置，用 17 號（■）馬克筆對紫色光部分上色，注意紫色對地板的環境色反射（圖 8-177）。

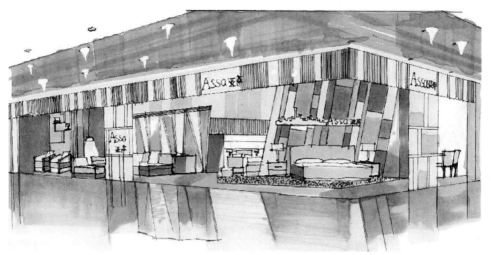

圖 8-177　家具店展示繪製步驟 8

9 用 407 號（■）彩鉛對畫面進行整體上色，增強畫面的溫馨感，完成繪製（圖 8-178）。

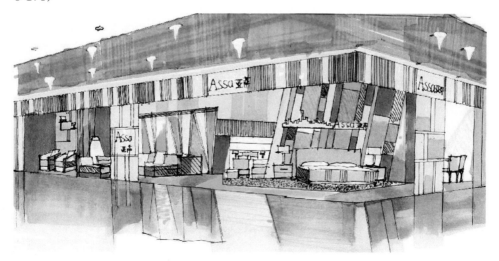

圖 8-178　家具店展示繪製步驟 9

8.4.5 刺繡店展示

　　刺繡是指用針線在織物上繡制的各種裝飾圖案的總稱。刺繡是民間傳統手工藝之一，至少有兩三千年的歷史。主要有蘇繡、湘繡、蜀繡和粵繡四大門類。刺繡店主要以展示、銷售及生產刺繡品為主（圖 8-179）。

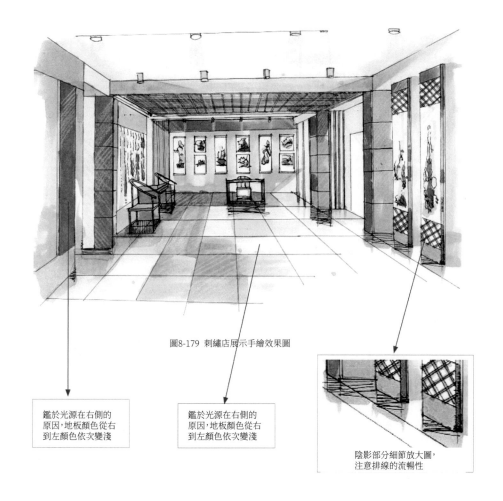

圖8-179 刺繡店展示手繪效果圖

鑑於光源在右側的原因，地板顏色從右到左顏色依次變淺

鑑於光源在右側的原因，地板顏色從右到左顏色依次變淺

陰影部分細節放大圖，注意排線的流暢性

繪製要點

（1）要把握刺繡展示空間的氛圍調性與主題風格，掌握畫面整體的透視關係，注意物體前後穿插的關係等等。

(2) 注意刺繡品展示的位置，把握畫面的整體比例關係，色調要和諧統一，注意不同材質的不同表現。

(3) 學會利用留白形式完善畫面的構圖，豐富畫面的內容，並加強畫面的空間層次。

繪製步驟

1 首先用鉛筆勾出空間大致的外形與結構的輪廓線，表現出空間物體大概的外形特徵，確定畫面的構圖（圖8-180）。

2 在鉛筆稿的基礎上，用代針筆勾出物體準確的結構線，用自然的曲線大概畫出刺繡品的形態，注意線條的流暢性（圖8-181）。

圖 8-180　刺繡店展示繪製步驟 1

圖 8-181　刺繡店展示繪製步驟 2

3 用橡皮擦擦去畫面中多餘的鉛筆線，保持畫面的整潔，繼續深入刻畫，完成線稿繪製（圖8-182）。

4 用 169 號（▨）馬克筆對木材質部分上第一遍色（圖8-183）。

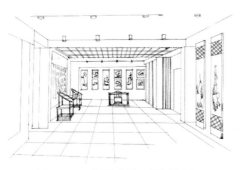

圖 8-182　刺繡店展示繪製步驟 3

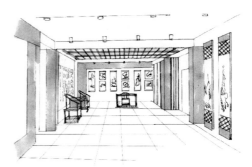

圖 8-183　刺繡店展示繪製步驟 4

5 用 BG1 號（▬▬）馬克筆對地面上第一遍色，注意馬克筆的筆觸感和顏色的漸層（圖 8-184）。

6 用 WG1 號（▬▬）馬克筆對牆面上色（圖 8-185）。

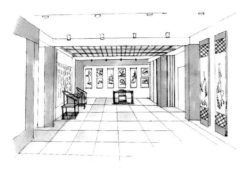

圖 8-184　刺繡店展示繪製步驟 5

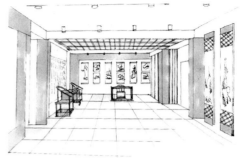

圖 8-185　刺繡店展示繪製步驟 6

7 用 WG3 號（▬▬）馬克筆、BG5 號（▬▬）馬克筆對牆面和地面上第二遍色（圖 8-186）。

8 用 94 號（▬▬）馬克筆對木材質部分上第二遍色（圖 8-187）。

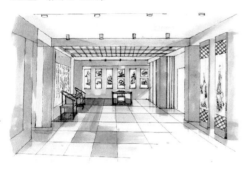

圖 8-186　刺繡店展示繪製步驟 7

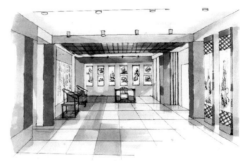

圖 8-187　刺繡店展示繪製步驟 8

9 用 183 號（▬▬）馬克筆、64 號（▬▬）馬克筆對地面和刺繡品加點藍色，讓整個畫面冷暖產生對比，使其更加和諧，完成繪製（圖 8-188）。

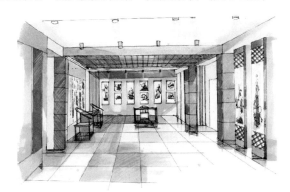

圖 8-188　刺繡店展示繪製步驟 9

8.5　2010 年上海世界博覽會

歷時 183 天的 2010 年上海世界博覽會的地點位於上海市中心黃浦江兩岸，南浦大橋和盧浦大橋之間的濱江地區，一軸四館和 11 個聯合館、42 個租賃館、42 個國家自建館，包括其他小型館共計 250 個，本章內容列舉了三個館，分別是中國館、主題館和以色列館。

8.5.1　中國館

（2010）年上海世博會中國國家館（圖 8-189），以城市發展中的中華智慧為主題，表現出了「東方之冠，鼎盛中華，天下糧倉，富庶百姓」的文化精神與氣質。展館的展示以「尋覓」為主線，帶領參觀者行走在「東方足跡」、「尋覓之旅」、「低碳行動」三個展區，在「尋覓」中發現並感悟城市發展中的中華智慧。不僅國家館的「斗冠」造型整合了中國傳統建築文化要素，地區館的設計也極富氣韻，借鑑了很多中國古代傳統元素。地區館以「疊篆文字」傳達出中華人文歷史地理資訊。在地區館最外側的環廊立面上，將用疊篆文字印出中國傳統朝代名稱的 34 字，象徵中華歷史文化源遠流長；而環廊中供參觀者停留休憩的設施表面，將鐫刻各省、市、自治區名稱 34 字，象徵中國地大物博。

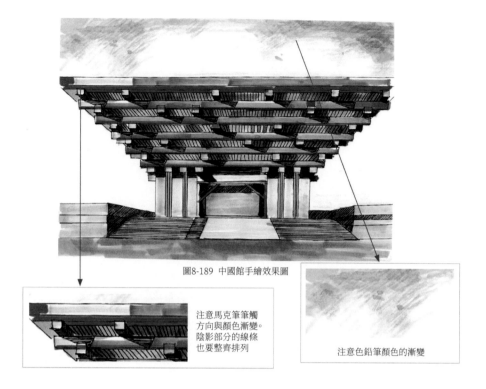

圖8-189 中國館手繪效果圖

注意馬克筆筆觸方向與顏色漸變。陰影部分的線條也要整齊排列

注意色鉛筆顏色的漸變

繪製要點

（1）繪製時抓住「大紅外觀、斗拱造型」的建築形態特點和極具中國特色的「東方之冠」的外形設計。

（2）把握畫面的色調冷暖關係，注意物體材質質感與紋理的表現。

（3）馬克筆的使用要注意筆觸感，同時不宜把畫面畫得太過飽滿。

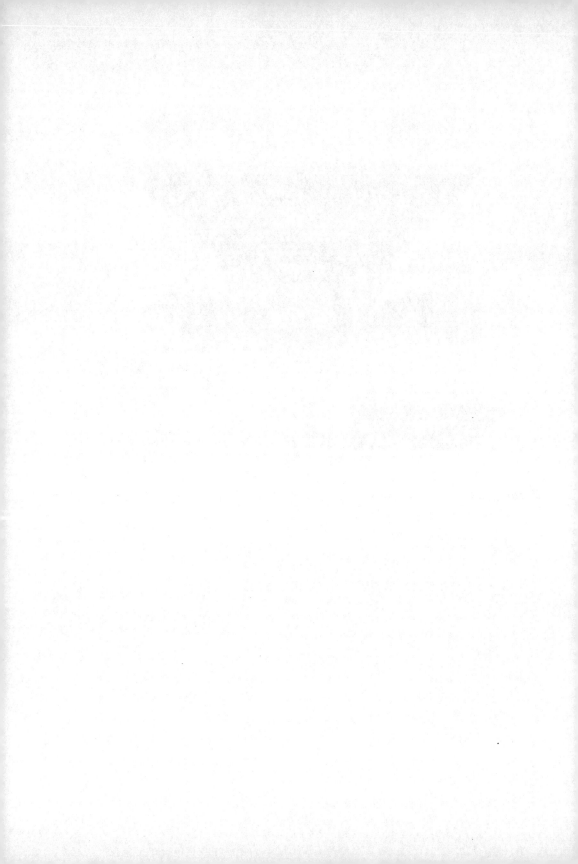

繪製步驟

1 首先用鉛筆勾出建築大致的外形與
結構的輪廓線，表現出建築大概的外形
特徵，確定畫面的構圖（圖 8-190）。

2 在鉛筆稿的基礎上，用勾線筆勾出
建築準確的結構線，注意線條的流暢性
（圖 8-191）。

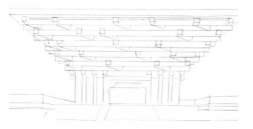

圖 8-190　中國館繪製步驟 1

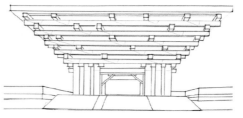

圖 8-191　中國館繪製步驟 2

3 用橡皮擦擦去畫面中多餘的鉛筆
線，保持畫面的整潔（圖 8-192）。

4 仔細繪製畫面的細節，用排列的線
條加重畫面的暗部，確定畫面的明暗關
係，增強畫面的空間層次（圖 8-193）。

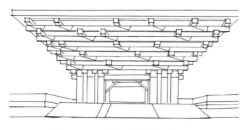

圖 8-192　中國館繪製步驟 3

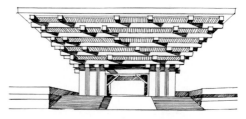

圖 8-193　中國館繪製步驟 4

5 用 8 號（）馬克筆、12 號（■■■）馬克筆對建築進行大致上色（圖 8-194）。

6 用 BG5 號（■■■）馬克筆繪製陰影部分，用 CG5（■■■）馬克筆對過道部分上色，用 66 號（■■）馬克筆、183 號（■■）馬克筆以及 447 號（■）彩鉛對天空上色，注意顏色的漸層（圖 8-195）。

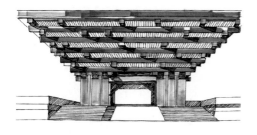

圖 8-194　中國館繪製步驟 5

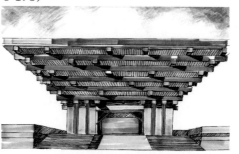

圖 8-195　中國館繪製步驟 6

7 用 11 號（■■■）馬克筆對建築進行顏色加重，用 BG5 號（■■■）馬克筆、CG5 號（■■■）馬克筆對陰影和過道部分加重顏色，最後用 447 號（■）彩鉛對天空進行色彩調整，完成繪製（圖 8-196）。

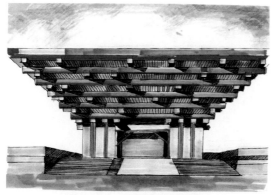

圖 8-196　中國館繪製步驟 7

8.5.2 主題館

　　主題館是向觀眾解讀主旨立意的主要場館。上海世博會共設立 5 個主題館，分別建於浦江兩岸的 B、D、E 區域。這些主題館將圍繞「城市人」、「城市生命」、「城市星球」、「足跡」、「夢想」這 5 個關鍵詞來展示世博會的總主題：「城市，讓生活更美好」（圖 8-197）。

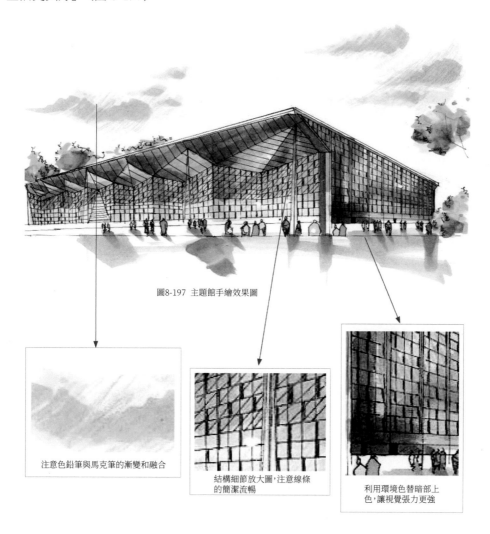

圖8-197 主題館手繪效果圖

注意色鉛筆與馬克筆的漸變和融合

結構細節放大圖，注意線條的簡潔流暢

利用環境色替暗部上色，讓視覺張力更強

繪製要點

(1) 該主題館造型圍繞「弄堂」、「老虎窗」的構思，運用「摺紙」手法，形成二維平面到三維空間的立體建構，而屋頂則模仿了「老虎窗」正面開、背面斜坡的特點，頗顯上海傳統石庫門建築的魅力。這一獨特的造型，使得該建築成為世博園區裡的一大亮點。

(2) 畫面整體比例關係要把握準確，色調要和諧統一，注意不同材質的不同表現。

(3) 學會利用留白形式完善構圖，豐富畫面的內容，並加強畫面的空間層次。

繪製步驟

1 先用鉛筆勾出空間大致的外形與結構的輪廓線，表現出空間物體大概的外形特徵，確定畫面的構圖（圖 8-198）。

2 在鉛筆稿上，用代針筆勾出物體準確的結構線，用自然的曲線勾出人的輪廓線，注意線條的流暢性（圖 8-199）。

圖 8-198　主題館繪製步驟 1

圖 8-199　主題館繪製步驟 2

3 擦去多餘的鉛筆線，保持畫面整潔，仔細繪製細節，用排列的線條加重暗部，確定畫面的明暗關係，增強空間層次，注意用線要流暢（圖 8-200）。

4 繼續深入刻畫，完成線稿繪製（圖 8-201）。

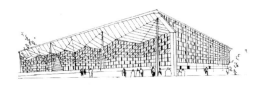

圖 8-200　主題館繪製步驟 3

圖 8-201　主題館繪製步驟 4

5 用 BG1 號（⬜）馬克筆對建築上第一遍色，注意馬克筆的透明性（圖 8-202）。

6 用 BG3 號（⬜）馬克筆對建築上第二遍色，用 47 號（⬛）馬克筆對植物上色和對建築暗部加點環境色（圖 8-203）。

圖 8-202　主題館繪製步驟 5

圖 8-203　主題館繪製步驟 6

7 用 BG5 號（⬛）馬克筆對建築上第三遍色，用 43 號（⬛）馬克筆對植物上第二遍色和加重建築暗部顏色，注意筆觸感和顏色漸層（圖 8-204）。

8 用 183 號（⬜）馬克筆、179 號（⬜）馬克筆對天空的雲朵上色，注意雲朵的造型和顏色變化（圖 8-205）。

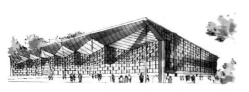

圖 8-204　主題館繪製步驟 7

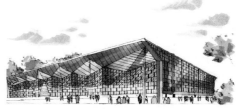

圖 8-205　主題館繪製步驟 8

9 用 121 號（⬛）馬克筆對人上色，同時為建築暗部加一點點顏色，增加畫面的豐富程度，用 172 號（⬜）馬克筆、54 號（⬛）馬克筆對植物進一步深入上色，然後用 447 號（⬜）彩鉛對雲朵進行顏色過渡，同時對建築物做點排線處理，豐富整個畫面（圖 8-206）。

10 用 BG7 號（⬛）馬克筆對建築物加重顏色，用 BG5 號（⬛）馬克筆對地面上色，注意馬克筆的筆觸感，最後用代針筆對馬克筆顏色超出輪廓線的地方重新描邊，為一些地方加點白色修正液豐富畫面，完成繪製（圖 8-207）。

圖 8-206 主題館繪製步驟 9

圖 8-207 主題館繪製步驟 10

8.5.3 以色列館

　　以色列宣布將在上海世博會上第一次建造國家展覽館 —— 「海貝殼」。這個由兩個流線型建築體如雙手般相擁而成的建築，內部包含了兩個上升的建築空間，以色列國家展覽館的主題為「創新，讓生活更美好」。展館面積約為 2,000 平方公尺，分為低語花園、光之廳、創新廳三個體驗區。象徵著古老的猶太民族精神（圖 8-208）。

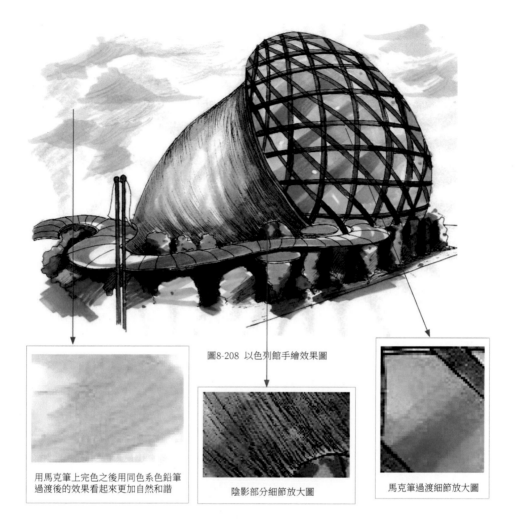

圖8-208 以色列館手繪效果圖

用馬克筆上完色之後用同色系色鉛筆
過渡後的效果看起來更加自然和諧

陰影部分細節放大圖

馬克筆過渡細節放大圖

繪製要點

（1）要把握以色列建築展館外形的結構特徵與造型形態，注意建築結構處前後穿插
的關係等等。

（2）整體畫面的色調要和諧統一，注意不同材質的不同表現。

（3）學會利用留白形式完善畫面的構圖，豐富畫面的內容，並加強畫面的空間
層次。

繪製步驟

1 首先用鉛筆勾出空間大致的外形與結構的輪廓線，表現出空間物體大概的外形特徵，確定畫面的構圖（圖 8-209）。

圖 8-209　以色列館繪製步驟 1

2 在鉛筆稿的基礎上，用代針筆勾出物體準確的結構線，用自然的曲線勾出配景植物的輪廓線，注意線條的流暢性（圖 8-210）。

圖 8-210　以色列館繪製步驟 2

3 用橡皮擦擦去畫面中多餘的鉛筆線，保持畫面的整潔（圖 8-211）。

圖 8-211　以色列館繪製步驟 3

4 繼續深化細節（圖 8-212）。

圖 8-212　以色列館繪製步驟 4

5 仔細繪製畫面的細節，用排列的線條加重畫面的暗部，確定畫面的明暗關係，增強畫面的空間層次，注意用線要流暢（圖 8-213）。

圖 8-213　以色列館繪製步驟 5

6 用 CG6 號（■）馬克筆對鋼架玻璃結構上色，用 WG1 號（■）馬克筆對部分建築外形結構上色，注意顏色漸層，用 CG4 號（■）馬克筆對弧形造型結構上色，注意馬克筆的筆觸要跟隨弧形造型結構（圖 8-214）。

圖 8-214　以色列館繪製步驟 6

7 用 67 號（■）馬克筆對玻璃進行第一遍上色，用 66 號（■）馬克筆對玻璃進行第二遍上色；然後用 47 號（■）馬克筆對植物進行第一遍上色，再用 43 號（■）馬克筆對植物進行第二遍上色（圖 8-215）。

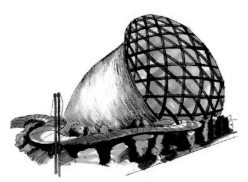

圖 8-215　以色列館繪製步驟 7

8 WG4 號（■）馬克筆對部分建築外形結構加重顏色，用 55 號（■）馬克筆對植物周圍添加顏色，用 185 號（■）馬克筆對畫面天空上色，注意馬克筆的筆觸感和顏色的漸層，然後用 447 號（■）彩鉛對天空顏色的漸層進行細化，完成繪製（圖 8-216）

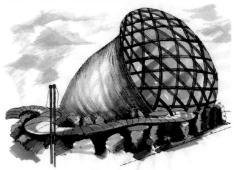

圖 8-216　以色列館繪製步驟 8

8.6　節慶展示

8.6.1　超市節慶展示

　　超市節慶的時候，一般都會辦一些促銷和贈送商品的活動。促銷活動所需充足貨源是促銷的根本，贈品為促銷活動做準備（圖 8-217）。

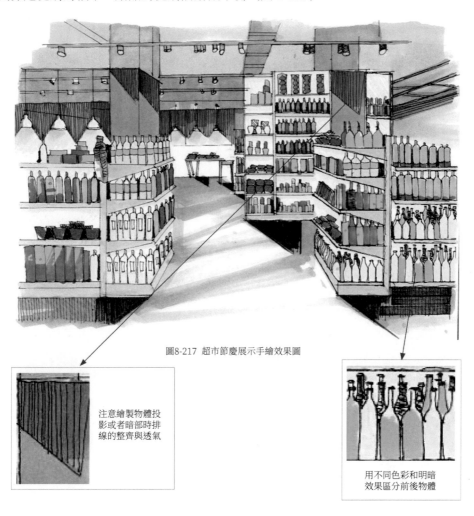

圖8-217 超市節慶展示手繪效果圖

注意繪製物體投影或者暗部時排線的整齊與透氣

用不同色彩和明暗效果區分前後物體

繪製要點

（1）要把握超市節慶展示空間的結構特徵與主題風格，掌握畫面整體的透視關係，注意物體前後穿插的關係等等。

（2）畫面整體比例關係要把握準確，色調要和諧統一，注意不同材質的不同表現。

（3）學會利用留白形式完善的構圖，豐富畫面的內容，並加強畫面的空間層次。

繪製步驟

1 先用鉛筆勾出空間大致的外形與結構的輪廓線，表現出空間物體大概的外形特徵，確定畫面的構圖（圖8-218）。

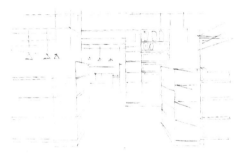

圖 8-218　超市節慶展示繪製步驟 1

2 在鉛筆稿上，用代針筆勾出物體準確的結構線，用自然曲線勾出百貨的輪廓線，注意線條的流暢性（圖8-219）。

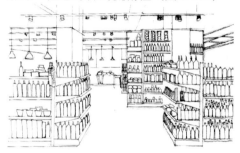

圖 8-219　超市節慶展示繪製步驟 2

3 仔細繪製細節，用排列的線條加重暗部，確定畫面的明暗關係，增強空間層次，注意用線要流暢（圖8-220）。

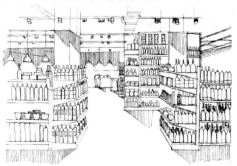

圖 8-220　超市節慶展示繪製步驟 3

4 用WG1號（■）和WG2號（■）馬克筆對地面和頂部上色，注意對物體投影部分加重顏色（圖8-221）。

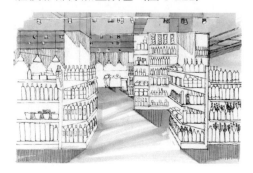

圖 8-221　超市節慶展示繪製步驟 4

5 用 37 號（▢）馬克筆對貨架和燈光部分上色，用 172 號（▢）馬克筆、66 號（▢）馬克筆、179 號（▢）馬克筆、4 號（▢）馬克筆對百貨進行上色，用 407 號（▢）彩鉛對燈光上色，用 BG5 號（▢）馬克筆、43 號（▢）馬克筆、64 號（▢）馬克筆、57 號（▢）馬克筆對匹配的色彩加重（圖 8-222）。

6 用代針筆和馬克筆對物體陰影或者輪廓線加重顏色，使其更有立體感，完成繪製（圖 8-223）。

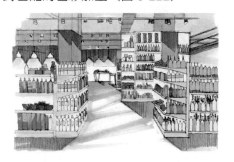

圖 8-222　超市節慶展示繪製步驟 5

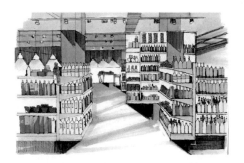

圖 8-223　超市節慶展示繪製步驟 6

8.6.2　飯店婚禮布展

　　飯店婚禮設計不僅僅是指策劃婚禮流程，也包括婚禮當天的色彩運用和視覺效果。婚禮設計直接反映出個人的性格、喜好，可以滿足個人的願望和夢想。所以，一定要精心設計婚禮中的每個細節組成部分，保證婚慶活動整體上的協調一致，讓到場的各位賓客留下美好而久遠的回憶（圖 8-224）。

圖8-224 飯店婚禮布展展示手繪效果圖

有時可以利用不同色系的顏色畫出物體明暗對比，讓物體既層次豐富又不失體積感

繪製地毯時注意地毯的素描明暗關係和色彩關係

運用乾燥的馬克筆和同色系色鉛筆根據軟包的結構特點上色，畫出軟包的體積感和材質感

繪製要點

（1）要把握飯店婚禮展示空間的氛圍調性與主題風格，掌握畫面整體的透視關係，注意物體前後穿插的關係等等。

（2）畫面整體比例關係要把握準確，色調要和諧統一，注意不同材質的不同表現。

（3）學會利用留白形式完善構圖，豐富畫面的內容，並加強畫面的空間層次。

繪製步驟

1 首先用鉛筆勾出空間大致的外形與結構的輪廓線,表現出空間物體大概的外形特徵,確定畫面的構圖(圖 8-225)。

2 在鉛筆稿的基礎上,用代針筆勾出物體準確的結構線,用自然的曲線勾出配景植物和布藝的輪廓線,注意線條的流暢性(圖 8-226)。

圖 8-225 飯店婚禮布展繪製步驟 1

圖 8-226 飯店婚禮布展繪製步驟 2

3 繼續深入刻畫,完成線稿繪製(圖 8-227)。

4 用橡皮擦擦去畫面中多餘的鉛筆線,保持畫面的整潔(圖 8-228)。

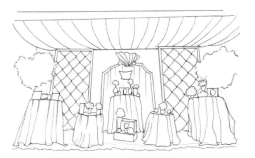

圖 8-227 飯店婚禮布展繪製步驟 3

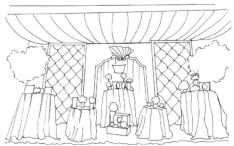

圖 8-228 飯店婚禮布展繪製步驟 4

5 用 47 號（▬）馬克筆對布藝和植物上色，用 34 號（▬）馬克筆對布藝和包包上色，注意馬克筆的筆觸感，預留出打亮的位置（圖 8-229）。

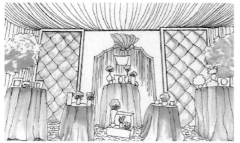

圖 8-229　飯店婚禮布展繪製步驟 5

6 用 84 號（▬）馬克筆對布藝上色，注意按照布藝的紋理結構形態上色（圖 8-230）。

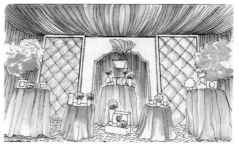

圖 8-230　飯店婚禮布展繪製步驟 6

7 用 66 號（▬）馬克筆對藝術邊框、裝飾品擺件及地毯上第一遍色，用 64 號（▬）馬克筆對其進行第二遍上色，製造出強烈的明度對比，讓畫面的視覺衝擊力更強（圖 8-231）。

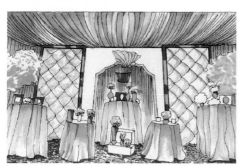

圖 8-231　飯店婚禮布展繪製步驟 7

8 用 BG3 號（▬）馬克筆對裝飾品上色，用 43 號（▬）馬克筆對植物的暗部上色，注意物體的素描明暗關係（圖 8-232）。

圖 8-232　飯店婚禮布展繪製步驟 8

9 用 409 號（●）彩鉛和 437 號（●）彩鉛對整體畫面進行色調調節，讓整個畫面的氛圍格調一致，最後用代針筆對需要描邊的物體進行描邊，完成繪製（圖 8-233）。

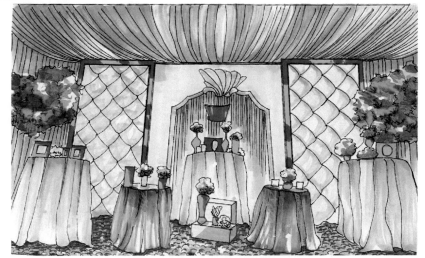

圖 8-233　飯店婚禮布展繪製步驟 9

8.6.3　室內聖誕節展示

聖誕節（Christmas）又稱耶誕節，譯名為「基督彌撒」，為西方傳統節日，訂在每年的 12 月 25 日。聖誕裝飾包括以聖誕禮物和聖誕燈裝飾的聖誕樹以及花環和常綠植物加以裝飾（圖 8-234）。

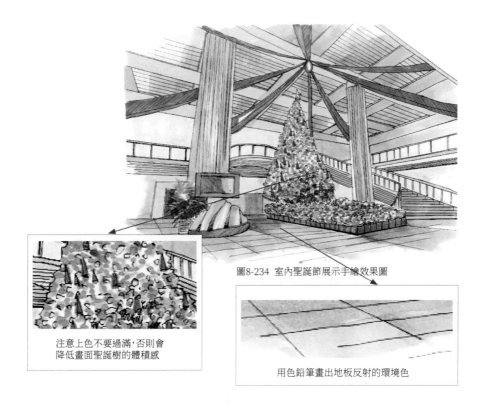

圖8-234　室內聖誕節展示手繪效果圖

注意上色不要過滿，否則會
降低畫面聖誕樹的體積感

用色鉛筆畫出地板反射的環境色

繪製要點

（1）要把握室內聖誕節展示空間的結構特徵與主題風格，掌握畫面整體的透視關係，注意物體前後穿插的關係等等。

（2）畫面的整體比例關係要把握準確，色調要和諧統一，注意不同材質的不同表現。

（3）重點刻畫視覺中心的聖誕樹，馬克筆「點」的筆觸適合在畫植物花卉的時候運用。

繪製步驟

1 首先用鉛筆勾出空間大致的外形與結構的輪廓線，表現出物體大概的外形特徵，確定畫面的構圖（圖 8-235）。

圖 8-235　室內聖誕節展示繪製步驟 1

2 在鉛筆稿的基礎上，用勾線筆勾出物體準確的結構線，用自然的曲線勾出配景植物的輪廓線，注意線條的流暢性（圖 8-236）。

圖 8-236　室內聖誕節展示繪製步驟 2

3 用橡皮擦擦去畫面中多餘的鉛筆線，保持畫面的整潔（圖 8-237）。

圖 8-237　室內聖誕節展示繪製步驟 3

4 仔細繪製畫面的細節，用排列的線條加重畫面的暗部，確定畫面的明暗關係，增強畫面的空間層次，注意用線要流暢（圖 8-238）。

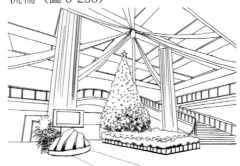

圖 8-238　室內聖誕節展示繪製步驟 4

5 用 37 號（　　）馬克筆對頂面吊頂和其他裝飾物上色，用 23 號（　　）馬克筆對裝飾帶和花卉等其他物體上色，用 47 號（　　）馬克筆、43 號（　　）馬克筆繪製植物葉子，注意馬克筆的筆觸和物體的素描明暗關係（圖 8-239）

6 用 WG1 號（　　）馬克筆、WG3 號（　　）馬克筆對地板、牆柱和樓梯上色，用 CG1 號（　　）馬克筆、CG2 號（　　）馬克筆對天花板和牆面部分上色，注意馬克筆的筆觸（圖 8-240）。

圖 8-239　室內聖誕節展示繪製步驟 5

圖 8-240　室內聖誕節展示繪製步驟 6

7 用 107 號（　　）馬克筆對裝飾帶加重顏色，用 183 號（　　）馬克筆、67 號（　　）馬克筆、407 號（　　）彩鉛對畫面整體添加顏色，用代針筆對畫面繼續深化線性結構，完成繪製（圖 8-241）。

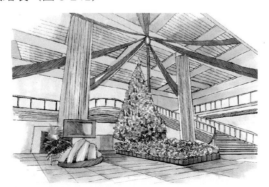

圖 8-241　室內聖誕節展示繪製步驟 7

9
作品賞析

　　前面章節中講解了展示空間設計效果圖的綜合表現，本章主要提供了一些櫥窗展、展廳、婚禮展、花藝展、展館展、商場展、茶藝展、服裝展、陳設展、藝術展等場景，供讀者臨摹學習，從而更好地繪製出優秀的效果圖。

[範例一] 櫥窗展（圖 9-1、圖 9-2）

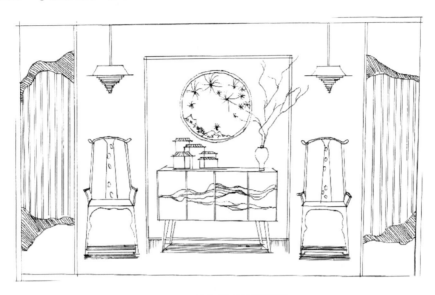

圖 9-1 櫥窗展手繪線稿圖

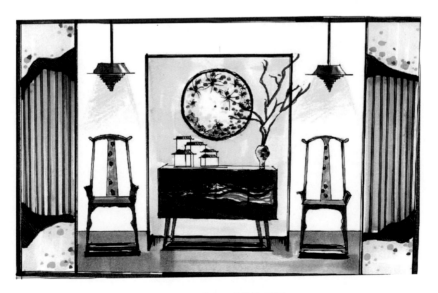

圖 9-2 櫥窗展手繪效果圖

[範例二] 展廳展（圖 9-3、圖 9-4）

圖 9-3　展廳展手繪線稿圖

圖 9-4　展廳展手繪效果圖

[範例三] 婚禮展（圖 9-5、圖 9-6）

圖 9-5　婚禮展手繪線稿圖

圖 9-6　婚禮展手繪效果圖

[範例四] 花藝展（圖 9-7、圖 9-8）

圖 9-7　花藝展手繪線稿圖

圖 9-8　花藝展手繪效果圖

[範例五] 展館展（圖 9-9、圖 9-10）

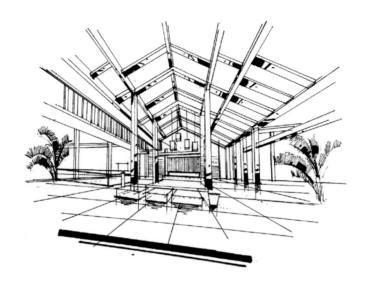

圖 9-9　展館展手繪線稿圖

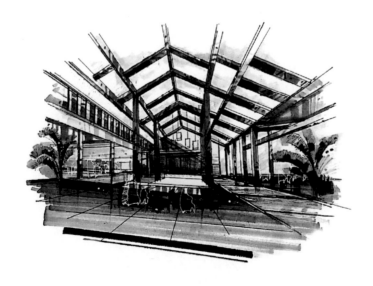

圖 9-10　展館展手繪效果圖

[範例六] 商場展（圖 9-11、圖 9-12）

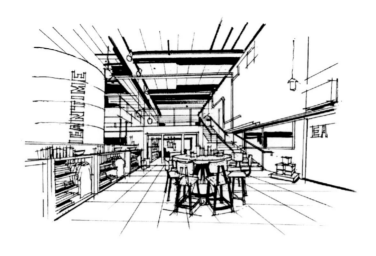

圖 9-11　商場展手繪線稿圖

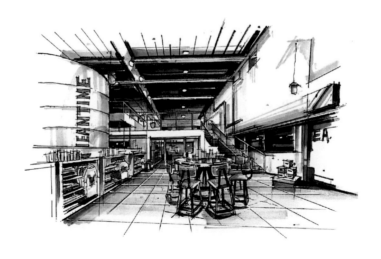

圖 9-12　商場展手繪效果圖

[範例七] 茶室展（圖 9-13、圖 9-14）

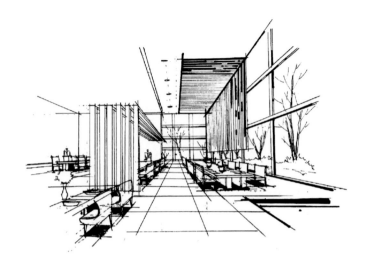

圖 9-13　茶室展手繪線稿圖

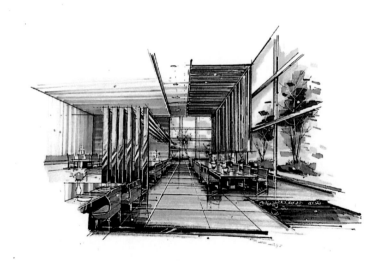

圖 9-14　茶室展手繪效果圖

[範例八] 服裝展（圖 9-15、圖 9-16）

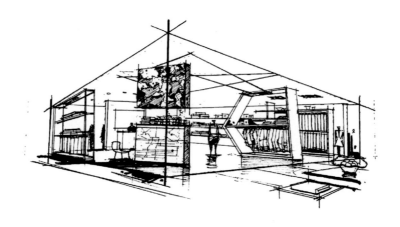

圖 9-15　服裝展手繪線稿圖

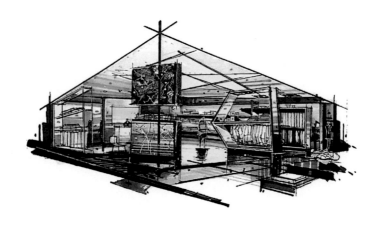

圖 9-16　服裝展手繪效果圖

[範例九] 陳設展（圖 9-17、圖 9-18）

圖 9-17　陳設展手繪線稿圖

圖 9-18　陳設展手繪效果圖

[範例十] 藝術展（圖 9-19、圖 9-20）

圖 9-19　藝術展手繪線稿圖

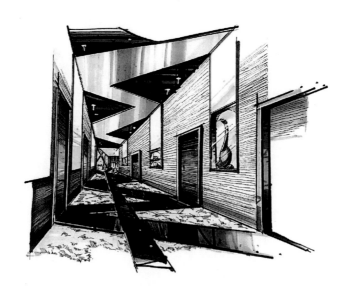

圖 9-20　藝術展手繪效果圖

展示空間設計與繪製應用：

商展 × 時裝秀 × 藝廊 × 博物館 × 全方位空間手繪技法解析

編　　著：王育新

封面設計：康學恩

發 行 人：黃振庭

出 版 者：崧燁文化事業有限公司

發 行 者：崧燁文化事業有限公司

E-mail：sonbookservice@gmail.com

粉 絲 頁：https://www.facebook.com/
　　　　　sonbookss/

網　　址：https://sonbook.net/

地　　址：台北市中正區重慶南路一段六十一號八
　　　　　樓 815 室

Rm. 815, 8F., No.61, Sec. 1, Chongqing S. Rd.,
Zhongzheng Dist., Taipei City 100, Taiwan

電　　話：(02)2370-3310

傳　　真：(02)2388-1990

印　　刷：京峯彩色印刷有限公司（京峰數位）

律師顧問：廣華律師事務所 張珮琦律師

國家圖書館出版品預行編目資料

展示空間設計與繪製應用：商展 x
時裝秀 x 藝廊 x 博物館 x 全方位空
間手繪技法解析 / 王育新編著 . --
第一版 . -- 臺北市：崧燁文化事業
有限公司 , 2022.05
　面；　公分
POD 版
ISBN 978-626-332-331-5(平裝)
1.CST: 展品陳列 2.CST: 商品展示
964.7　　111005749

電子書購買

臉書

定　　價：650 元

發行日期：2022 年 05 月第一版

◎本書以 POD 印製